陳永森畫集

THE ART OF CHEN YUNG—SEN

展期 八十六年十二月十一日
至八十七年一月十八日

DATE Dec.11.1997–Jan.18.1998

國立歷史博物館

館序

　　陳永森先生一九一三年生於台南市，其尊翁陳瑞寶是民初台灣頗為出名的神像雕刻師，由於童年的耳濡目染，與得自父親的遺傳，注定其日後步上藝術之路。一九二七年，陳氏於台南私立長老教會中學（今長榮中學）求學時，受教於前輩畫家廖繼春先生啟蒙、指導，被發掘出美術之天賦，也奠定其繪畫之基礎。二年後，以十七歲之齡入選第三屆台展西畫部，為之名噪一時，為求畫藝精進，於一九三五年東渡日本，行前發願：「此行一定要得到日本藝壇的最高榮譽，否則無顏見江東父老。」其堅毅之心，可見一般。同年考入東京美術學校日本畫科就讀，半工半讀下仍名列前茅。一九三九年再考入東京美術學校油畫科深造，畢業後再度進入該校工藝科研習，完成紮實的習藝旅程，陳氏是我國近代畫家在國際上嶄露頭角的人物之一，一九五三年以「山莊」榮獲日展最高榮耀白壽賞。隔年更以膠彩、油畫、工藝、雕刻、書法五項同時入選第八回日展，廣為日本藝壇敬重，被譽為「萬能的藝術家」。一九五五年再以「鶴苑」二度榮獲日展白壽賞，獲日本裕仁天皇接見勉勵：「為兩國文化交流，貢獻心力。」

　　陳氏旅日五十餘年，投入畢生心力積極投入日本畫壇重要官展，獲獎資歷極為可觀。陳氏除膠彩畫之外，對於油畫、雕刻、工藝、版畫、書法，甚至於詩文等方面，都曾下過相當功夫，使其畫風融和中國傳統文人畫的筆墨情趣，也兼具油畫厚實特色之效。可說是他反芻以往所學，而呈現其個人之風格。陳氏於一九九七年夏，病逝於東京寓所。本館此次與吳三連獎基金會合辦此次紀念展，共展出膠彩、粉彩、油畫、寫生冊等約五十件作品，把畫家一生精華之作，呈現在國人面前，更彰顯其一生之藝術成就。

國立歷史博物館館長

黃光男 謹識

Preface

Chen Yung-sen was born in 1913, in Tainan. Chen's father Chen Jui-pao was a well-known sculptor in statue of the Buddha. In his very early age, his parents had passed away. Since the first grade of elementary school, he was raised by his elder brother. In 1927, Liao Chi-chun, a Western style painter inspired his talent in art while he was studying at the Presbyterian Church High School, Tainan. In 1929, at the age of 17, Chen's work was selected into the third Exhibition of the Taiwan Fine Arts Exhibition Society (Taiten).

In 1935, he left home for Japan to study at the Japan Fine Arts School. In 1939, he entered Tokyo School of Fine Arts to study oil painting. In the next year, his work "*Bird house in the mountain*" won the third Futen (Taiwan Government Painting Exhibition Society) and the 2600 Year Anniversary Award. In 1943, Chen's glue painting was selected both into the Imperial College Exhibition and the fifth Taiten. Upon his graduation of oil painting department, Chen forwarded his study in technology department for the following 5 years at the same school. For the first generation of Taiwan glue painters, it is very rare that Chen received profound academic training in fine arts. In 1954, Chen's works in five different materials, including glue painting, oil on canvas, sculpture, craft and calligraphy, were selected into the eighth Imperial College Exhibition at the same time. Chen was highly regarded as an "Almighty Artist". In 1953, Chen's work "*Mountain Village* " won the first prize of the Imperial College Exhibition. In 1955, it was the second time for his work "*Cranes*" to be honored for the first prize of the Imperial College Exhibition by Japanese emperor Hiro Hito.

Lasting 50 years in Japan, Chen devoted his artistic talent in varied exhibitions. He excelled at glue painting, oil on canvas, sculpture, craft, print, calligraphy and poetry. During his life the two cultural confrontation which had the greatest influence on Chen's painting were his encounter with Japanese art and his encounter with Western art. Chen was able to take what he learned in Japan to combine with Eastern influence to reveal his own unique features. In the summer of 1997, Chen passed away at his house in Tokyo. For recognizing his accomplishment in arts, the Museum cooperates with the Wu San-lien Awards Foundation to exhibit his 50 works in glue painting, pastel, oil on canvas and sketch.

Dr. Huang Kuang-nan
Director
National Museum of History

序

　　出身藝門的陳永森先生，一九一三年出生於台南市，父親陳瑞寶為著名的雕塑家。早年喪母的他，從小就獨自安排生活起居，養成獨立的性格與剛強的骨氣。

　　在台南第二公學校就讀期間，當時校址位於水仙宮，建築物煥發出古色古香的味道，這些的美感經驗，在他幼小的心靈留下深刻的印象，並且展現在他日後的創作上。公學校畢業後，考入私立長老教會中學（長榮中學的前身），受業於當時留日返台的廖繼春先生，打下了堅實的繪畫基礎。中學畢業之後，他參加第三回及第四回的台灣美術展覽，獲得入選。原本他計畫畢業之後，到日本繼續求學，礙於家中的生計，只好靠著替人照相、畫像、畫刺繡稿、畫日傘等，作為個人維生與籌措到日本求學的學費。

　　他到了日本，考入東京美術學校。就學期間，受到吳三連先生生活上的資助，吳先生不僅把家中最明亮的房間，讓給陳永森先生充作畫室，還提供他部份的學費。他剛到日本的這段期間，有幸的參加李石樵先生所主持的鄉土懇親會，認識了在日本留學的李石樵、陳進等藝術前輩，同時也立下他個人繪畫的方向。

　　陳永森先生曾多次在台灣與日本兩地舉辦個展，並且多次入選日本藝術展覽會、台灣總督府美術展覽（後改台灣省美術展覽）等，其中曾經兩度得到日本畫壇的最高榮譽「白壽賞」。這一獎項，在過去的日本畫壇，都未曾有本國以外的人士獲得，陳氏為唯一的獲獎者。在吳三連先生的支持與回饋台灣鄉土藝術的心情下，他曾多次在台灣舉辦個人的作品展，其繪畫上的成就受到台灣藝壇的高度肯定。

　　近幾年來，陳永森先生的身體狀況欠佳，三連先生哲嗣吳氏昆仲曾多次拜訪陳永森及其家人，談到他在藝術創作的成就，以及對於台灣藝壇的貢獻。建議將他的藝術成果運回台灣，留在故鄉的土地上。經多次的接洽，決定由基金會將陳永森先生的所有畫作，由日運回。沒想到這些畫，運回到故鄉時，陳永森先生卻於今年七月與世長辭。今天，我們有幸看到這位藝壇前輩，在海外學習與創作的成果，也感受到本土藝術文化精神的展現。誠如他所說：不管用什麼畫，也不管畫的是什麼，重要的是每一幅畫都有我，這個我，就是自己的創造力和思想。

<div style="text-align:right">

財團法人吳三連獎基金會

董事長　陳重光　謹誌

</div>

目錄 Contents

陳永森畫伯其人其畫

黃鷗波

　　期待很久的陳永森畫展終於在十二月十一日，在歷史博物館要開幕了。去年八月我去日本前橋市；參加世界第十六屆詩人大會時，到第二天我偷偷脫隊去東京吳橋盧，探望永森兄時間已近中午。永森嫂穿著醫生執勤的白衣接我，並說明其夫已送去離東京兩個半小時的車程名叫梅里的養老院。她叫我不要去，因爲來回要七小時，今天没法趕回前橋市。

　　她説：四個月前永森突然中風，在醫院治療兩個月，回家没人照料。因爲兒子是醫生、永森嫂是醫生、女兒也是醫學博士，大家都爲職務繁忙無人照料他，所以才送去養老院。

　　她還説永森兄的三百件作品，已託吳三連文化基金會吳樹民善後。吳三連先生是永森兄的姊夫，吳樹民是他外甥，我不認識他，但他父親吳三連先生我很熟，他的弟弟吳俊民是我教高職的學生。所以可以放心。

　　永森嫂還説如果在台開展覽會，開幕那一天她要用輪椅上飛機，到會場讓他高興。可惜他已成爲今之故人了。

　　這個展覽會如果在三個月前舉辦，他就可以回憶過去熱情的精華。可惜一生傲骨，熱愛鄉土，熱愛祖國的鐵人，從兹已矣。

　　陳永森是古府城台南之望族，父親陳瑞寶是石彫刻家，彫一些人們喜愛的神佛等彫像，他所製作的多件作品，被省立博物館收藏。陳永森一九一二年出生，自幼喪母，他讀的公學校是水仙宮的舊址改建的，在一年級的時候，父親去世，由哥嫂撫養成人，故在其心靈中，造成了渴求自立奮門的精神因素並酷愛藝術。一九二七年正當他就讀私立長榮中學時，適逢留日歸來，造

諳頗深的油畫家廖繼春任教該校，成了他繪畫的啓蒙老師。造就陳永森繪畫生涯，打下了無比堅實的起步基礎。一九二九年，中學剛畢業的陳永森年方十八歲，就以一件作品入選第三回台展（註1）。一九三○年再次入選第四回台展。

按當時入選的水準，在別人看來這是一種天才的啓示和奇蹟。當時入選的一些畫家，都是台灣美術活動的著名中堅人物。如郭柏川其作品「關帝廟風景」、倪蔣懷的「雙溪夕照」、任瑞堯的「露台」、陳植棋的「觀音山遠眺」、李梅樹的「晨」，由此可見入選之嚴格。這兩次入選，使他對於美術生涯之事業，有更大的信心與推動力。

但一九三一年第五次台展時就不幸落選，卻又給他絕大的打擊和刺激。時逢日本國內的軍國主義勢力，日益猖狂，而台灣所推行的殖民政策的氣焰更加凌人。這時台灣畫家，欲與日本畫家爭一高低，紛紛去日本留學，並把入選帝展（註2）當作一件表達民族自尊心理的榮耀。

陳永森是在這種複雜錯綜的局世中赴日本留學的。他爲了減輕家庭的負擔，擺脫家庭的限制，他毅然採取了用自己的技藝求謀生，來籌備留學費用的自立之路。

一九三五年，他廿三歲時離台赴日時，在台南火車站向親友發出了：「我要去日本讀美術，我一定要得到日本最高第一獎，不然絕不回來見鄉親，大家放心，萬一自己在藝術方面失敗了，就要去擺麵攤。我一定要回來，大家等著瞧吧！」陳永森懷著破釜沉舟的剛強精神，在異國的藝海奮鬥揚帆了。

求學

陳永森負笈至扶桑，就讀於日本美術學校日本畫科，當時大部份學生不是官費生就是有家庭後援的青年，從此開始三更燈火五更鷄的艱苦的求學生活，一方面還要打工賺學費，有時還要受校方警告，過著如何辛酸苦辣的生活。

在這樣充滿坎坷的境遇中，他仍以第一名的優異的作績獲得老師與同學的敬佩，而稱他爲「鬼才」。他這樣的狀況被友好蔡培火、吳三連、吳李菱知曉後，對他給予鼓舞與支持。一方面他更進一步深入日本畫兒玉希望的私人畫塾希望塾作爲入室弟子深造日本畫。

一九三九年又考入了東京美術學校油畫科深造，在其就讀油畫科的第二

年，即一九四〇年，他的「山中鳥屋」作品榮獲台灣第三屆府展（註3）特選，並榮獲二六〇〇年（註4）的紀念賞。繼而於一九四二年，是東京美術學校第四年，他的作品入選帝美術院展覽會（帝展），這是畫家的登龍門是難能可貴的。同時他也參加台灣的第五屆府展，亦榮獲特選。

作爲畫家的陳永森，在日本畫壇已嶄露頭角，但他並没有滿足，爲了不做「落伍的畫家」他表示過「畫家應該一天有一天的成績，一天有一天的新生命，否則成爲落伍的畫家」。在油畫科畢業後，他又繼續進入該校的工藝科深造。經五年工藝科畢業後，又繼續進入彫刻科研究，他樣樣打下異常雄厚，廣博堅實的基礎。他渡過了現代畫家罕見的艱苦而漫長的探索道路，而陳永森也正是以「藝術家比別人辛苦是理所當然」的獻身精神，度過了其爲創作前所進行的準備時代，而進入了創造「物我兩忘」境界，所産生輝煌耀眼的前程。

震撼了日本畫壇的五項全能

一九四六年，陳永森有了美滿的良緣，建立了甜蜜家庭，古人說人逢喜事精神爽所以他在第八屆日展（註5），參加日本畫、油畫、彫刻、工藝、書法，五科目全部入選，因而震撼了日本畫壇，五次被電視國際新聞採訪，媒體稱他爲「萬能藝術家」，頗受注目。

一九五三年，他的「山莊」在第九屆日展榮獲最高的「白壽賞」（註6）。他是第一個獲此大獎的外國畫家。此次集中了日本全國的美術精英，其規模之宏大是空前的。而日本裕仁天皇也是數年來第一次蒞臨觀賞，並在陳永森所創作的「山莊」的畫面前接見了他。

一九五五年他以「鶴苑」在第十一屆日展，又得特選「白壽賞」並得到裕仁天皇第二次召見的殊榮。他的日本畫的成績享受免鑑查招待，特選一次、白壽賞二次。入選廿五次。油畫入選五次、彫刻工藝入選一次。書道入選二次。國際版畫展邀請展一次。個人展三十六次，有這麼輝煌燦爛的成績。

日本媒體還說，他的夫人是牙科醫師，又經營一家美容院，没有經濟上的壓力，所以可以放心，盡情發揮各種藝術上的潛能。

曾是陳永森畫伯後援會的主席，渡邊政人說他：陳畫伯性篤實，熱心腸，是當今社會罕有的武士道的氣慨，所以鼓勵大家收購他的作品。

日本畫的大師堅山南風說：在日本習畫的中國人中，没有人比得上他的

多彩多姿，現在多次入選院展及日本畫展，不久將來一定會榮獲特選。這是還沒獲特選時的預言。

同樣日本畫的大師望月春江說：以陳君所發表的作品，每年都有精彩的表現，是現代日本畫家所沒有的優點，相信會贏取特選之榮。以日本的藝術盡到兩國親善之實，這是你平時的信念，一定會實現無疑。

依照前面日本繪大師堅山南風與望月春江所料中了。他在渡日第廿七年，四十二歲時以「鶴苑」參加日展榮獲特選，受肯定，這是他巔峰時期。他對東西方美術造詣頗深，既繼承國畫傳統，又大膽創新，開創個人的風格，備受大陸吳作人、張汀等大師的讚賞。

回故鄉舉辦展覽會

在一九七〇年他曾回台在台北新公園省立博物館舉辦個人畫展盛況空前。當時他的畫風，如岩石、峭壁，都用岩石粉的色料堆疊起來，視覺有分量感。厚的地方有的一公分多高。猶如一顆小石子的擲下去，擊起一池塘的漣漪似的，台灣的膠彩畫界的年青朋友，爭相效法，用糊粉，甚至，有的用泥沙、調水膠，堆成厚厚的感覺，乍看之下很有份量感，但是沒有耐久性容易剝落。

陳永森的展覽會還繼續南移台中、高雄等地展出，風評很好。先後回台三次，並蒙先總統蔣公召見。

民國七十年，當時由吳三連、蔡培火、吳基福、三人策劃要在國家畫廊開陳永森畫展，依歷史博物館的規定，邀請以外，一律要送畫去付審議通過才可以。陳永森聽到這個消息，非常在意，說台灣還沒有夠資格的人可以審查我的畫，既然這樣我就不要展出了。因而讓這三位策劃人傷透腦筋，後來由吳三連出主意，從他收藏的陳永森的畫抽出兩張，麻煩國策顧問蔡培火送去歷史博物館，總算准了。經過這樣波折、陳永森可能始終都不知情。

距展覽期兩個月他即把畫運回來放在北投石埤吳三連一棟房子裡。裝釘框子都是自己動手，我也幫忙他裝釘過幾次。

到了佈置時他也要求我幫忙斟酌，佈置掛畫館方佈置組都是專家，老練俐落，只是色彩大小配合注意一下就夠，開幕期間他又要我陪他在會場，他說出國太久怕一些政要及名人都不認怕對不起人家。

十月二十二日下午三時，由國策顧問蔡培火先生致詞場面很熱鬧，嚴家淦總統、謝東閔副總統等政要都蒞臨，真是冠蓋雲集。當時謝副總統、何浩

天館長、永森兄與筆者四個人在走廊休憩座聊了四十分鐘而作別。

這一次畫作比十年不同地方是色彩鮮艷依然，但較没堆疊成厚重感，風評很不錯。

陳永森的藝術思想

要了解陳永森的藝術思想，以畫家的「夫子自白」當然最正確吧。下面借用第一次榮獲「白壽賞」受裕仁天皇召見，在山莊畫幅前對答的記錄探求。天皇裕仁（後以「問」代表），「問」這幅畫是寫生畫嗎？陳永森（後以「答」代表）：不是，是我離開台灣二十年，故鄉山河，時縈繞夢寐。在夢中得到靈感，起來便畫成這幅畫。「問」：那麼是印象派嗎？「答」也不是，可算是立體派吧。但本畫的基礎仍建立在中國畫上，我以立體派的手法和中國南畫融合起來的。「問」：以多少時間完成。「答」：一個半月。「問」：您會各種畫嗎？「答」：是的。中國畫、日本畫、西洋畫我都會，我以藝術，謀求東西文化的交流，和中日藝術的調和。

以上是日皇召見陳永森對話的記錄。當時日皇非常滿意與感動，他慰祝陳永森說：您辛苦了，祝您有更大的成功。陳永森很清楚的表明他的藝術創作的目的與宗旨。他是吸收當代美術思潮的新的表現和技巧，而借古老的傳統繪畫配合新時代藝術以促進文化交流，增進中日兩國人民的友誼。

陳永森認為藝術創作是非常神聖的事業，他說「一幅好畫是一個生命體，必須是活的」又說「連自己都不會感動的作品，如何感動別人」。他把自己的作品當做靈魂重視，作品有了作者真摯的感情，才不會去迎合觀眾、討好觀眾，才不用俗套來矇騙世人，為觀眾打開美的新境界的大門。他說藝術不是技術，有些人以自己一天可以畫出幾幅在自誇自豪。所謂一天可以畫出幾幅，那完全是技巧的工作，真正的好的藝術，偉大的藝術不是憑借熟練的技巧所能矇騙過去的。真正的創作是心血結晶，如果真正傾注心血來創作一幅好畫，不知會使縮短了多少生命，偉大的藝術創作是不能像機器製造物品那樣的，這就是陳永森的創作態度與抱負，也是實踐過來的經驗。所以他非常重視自己那深摯的感情，在剎那間的靈感驅使下，表達了神來之筆，在作畫時他不折不扣的追求它，捕捉它。

他回憶有一次在山中寫生，幾次未能把握那深邃的情緒，如此反反復復進行了一個星期，後來一個下午，誠之所至金石為開，靈感到的一剎那，以

瞬間的筆法一揮而成，依其表達絕妙的神韻，其會心的快樂，禁不住的親吻大地，與所作之畫幅。這充分表現了，無比純真的老畫家對創造真誠的感情，他和自然交融是這樣，對傳統優秀的作品也是無比的尊重和肯定。對傳統中那種完美的表現、當時作者所處的時代與心境，其生機勃勃的表現，由衷敬佩。但他所認識的，古人有古人的美，如唐朝的畫，自有唐朝的時代背景，與社會生活方式，二十世紀的科學時代有其時代的生活方式。豈可把具有數千年歷史的國畫，囚禁在臨摹古人名畫的小圈子裡，實在太可惜了。從畫帖或畫譜上，我們只能學到山是怎樣畫，瀑布是怎樣畫的死技法，而一旦到郊外寫生，看到山又不肯仔細觀察，不著實描寫瀑布的自然生命，只依畫譜上所學到來應付，於是畫法便落舊套，成了定型，一幅山水變成各畫譜湊合起來無生氣的作品。他說：「古人有古人的風範：我有我自己的存在，不能因古人而失去自己」，他又指出現代繪畫藝術是反映著，「二十世紀的科學時代，必有科學生活方式」的必然的產物。生於現代的畫家，反映現代作品，要有先進的藝術理想。並且還要適應自如的技巧。他「起初由國畫進入，來日本於日本美術學校及希望塾（註7）專攻日本畫，復進東京美術學校（註8）再專攻油畫，再經過工藝科、彫塑科等等，並不是為探求技術，是在於求心術，能以神會自然所得，還用速寫將各所長融合入我意念，創造出新穎筆法，自無故步自封之理。」

　　陳永森的探索涉及現代美術各學科，他希望自己美術創作上得到思想和表現形式的完美統一，就是純真反映中華民族文化精神與時代前進潮流融合為一體的新風貌和氣質。陳永森切身體念到，藝術之永恆生命，在于落筆以前。「就有大氣磅礴的精神」這是中國畫論中「意在筆先」的含意的伸展。他又說：「凡外在形態，固可借于一時，最終必須摒棄一切」「以神通而不可以目視，故可以收放於物理之外。馳騁於道藝之間，如此可以強調創作之自由性，也可以作為畫家強烈伸展，與哲學性坦白之表達。」如此滌盡俗世觀念，與具體情意之筆、有韻味的墨彩，有鐵石風骨「作為我之為我，自有我在」乃至「物我兩忘」是藝術當然之歸結。以上是陳永森以其五十多年卓越的奮鬥所得到的真切體會。限時間與篇幅，未能細述其生平與畫作，及其為人之種種，願以此文特慰永森兄在天之靈以享冥福。

86.11.27 夜八十一叟黃鷗波撰

註1：台展：一九二七年，台灣教育主辦「台灣美術展覽會」，簡稱爲台展。
該展到一九三六年第十屆而解散。郎將展覽會移交給台灣總督辦理。
名稱也隨之改稱。

註2：帝展：全名是「帝國美術院展覽會」簡稱爲帝展。

註3：府展：台展到第十屆停辦一年，到一九三八年正式成立「台灣總督府
美術展覽會」簡稱爲府展。該展到一九四三年第六屆，因太平洋戰而
停辦。

註4：二六○○年紀念賞：是日本建國二千六百年賞其畫塾習藝。

註5：帝展到了大東亞戰爭後停辦直到戰爭結束後，解組更名爲日本美術展
覽會，簡稱爲日展。

註6：「白壽賞」是天皇賞所以蒞臨時都會會見畫家。

註7：希望塾：是日本畫之大師兒玉希望所辦私人畫塾，很多名畫都出其門
下。

註8：東京美術學校：今之東京藝術大學。

陳永森熾烈的彩色人生

黃春秀

一、活力充沛、熱力十足的一生

陳永森於民國二年（公元一九一三年）出生，今年（民國八十六年）七月過世，一共活了八十四歲。他出生於台南市的名望之家，父親陳瑞寶是日據時期聲名頗高的神像雕刻師，他小時候的印象就是，「父親因藝術造詣高超深受人們的尊敬，連自視爲一等國民的日本官員在見面時也作恭維有禮的樣子。」（註1）於是自小就喜歡美術的他更立志朝向藝術之路邁進。由於他生性不畏困難、積極進取；因此，雖然遭遇父母早逝的厄運，他還是定妥了自己的人生方向。正當繪畫作品連續兩回入選台展，信心滿腹之時，第三回卻不幸落選，使他大受刺激，發願到日本學畫，並立誓取得最高獎，否則不再回鄉見鄉親。於是，民國二十四年，他二十四歲，憑藉著勇氣與信心，果然踏上日本的土地。這以後他長住東京，卻始終牢記自己是台灣人、中國人。

雖然住在日本卻不是日本人的自我提醒，使他片刻都不敢放鬆，而他的勤奮用功單從他學成日本畫（即膠彩畫）之後馬上再考入油畫科，油畫科學畢再進工藝科，然後再接再厲又研究雕刻的這種學習歷程，即可完全暸解。事實上他選擇美術的時候，就明白告訴自己：「藝術家比別人辛苦是理所當然的事。」至於他爲什麼需要學習這麼多項目，理由則是：美術是一個大家庭，每個項目之間都互相關連、互相啓發、互相增益。他認爲藝術觸角伸向更多地方，便能取得更多靈感的激盪。

二十四歲的起步不算早，但一直到去世以前，他未曾改變過活力充沛、熱力十足的生活步調；所以他繳出的是一張非比尋常的成績單。概計如下：

個展：約四十次

日展：日本畫特選一次、白壽獎二次、入選二十五次

日展：油畫入選五次

日展：雕刻工藝入選一次

日展：書法入選二次

國際版畫雙年展：版畫邀請展出二次

新文展：日本畫入選三次

東日奉祝展：書法入選一次

院展：書法入選二次

台展：東洋畫特選二次

光風會：油畫入選二次

美協展：日本畫邀請展出八次

泰東書法展：楷書入選三次（註2）

固然，個展次數的多寡；參展而入選次數的多寡，甚或二次因獲得日展的最高榮譽而受到日本天皇接見並加贊許的事實，並非就等於表示他藝術成就的登峰造極；但是，它們至少證明了一點：他一生勤奮，在藝業上日求精進，未曾有過絲毫的懈怠。而他四十三歲（一九五四年）之時，在第八屆日展同時以日本畫、油畫、雕刻、工藝、書法五種項目獲得入選，更可謂是創作熱力點燃得最火烈、最旺盛的時刻。當然，這張成績單也明白告訴我們，他雖然也可稱爲書法家、雕刻家、工藝家……，但他平生最投注的還是繪畫，尤其致力於今日我們稱之爲膠彩畫的日本畫。他生平也畫了不少油畫作品，也確實能夠表現出油畫的特質；但概括而言，連油畫都包括在內，他的廣泛學習，主要還是在於讓膠彩畫的表現多多得到觸類旁通之效。

二、題材、構圖、風格

由於膠彩畫是他生平最大的成就，故此處所擬討論的主要是他膠彩畫表現上的取材、構圖和所達成的個人風格。先說題材，正如他學習範圍的無所不有一樣，他的題材也是包羅萬象。若按照一般說法，包括有：風景畫、花鳥畫、靜物畫、人物畫等。再細分的話，風景畫有山、水、樹林、瀑布、屋宇、廟會、市場等；花鳥畫有花、樹、葉、蝶、鶴、孔雀、火雞、貓頭鷹、貓、魚、羊、馬等；靜物畫有瓶花、盤果等；人物畫有神佛畫像、戲劇人物、

傳說人物、一般人物、裸女等。而因爲他獨具的特質是：實中取虛、靜中取動，換言之：他的畫是以寫實奠基，卻追求寫意；以博大爲根本，卻追求精細，要從廣闊的背景裡擷取內蘊於中的一點生命流動的跡象。譬如他畫「蝶夢春迴」，首要表現的是「迴」的情境；畫「白鍊千尋懸」，則意在於表現「懸」；畫「楓葉滿山紅」，意在於表現「紅」。所以他的題材完全是一種憑藉，藉之傳達他對此世界的觀照和意想，而非表現的主體。故而他的繪畫題材其實不必按照一般分法，可以直接從細分的類別來説，即：山、水、瀑布、房屋、花、樹、葉、神、人、禽、畜等。在他眼中，山有生命、葉有生命，就等於人有生命一樣。而他努力的目標即是：藉繪畫抽繹出大地萬物內在的生命。

再説構圖。一般皆知，膠彩畫是以色彩的明亮美麗來打動人心。換言之，西方繪畫注重的明暗對比，或中國水墨畫所講究的遠近關係，比較而言，不是膠彩畫的表現特質。但是，前面已經提到過，陳永森並不只是膠彩畫家，他以全然自覺的狀態接受不同種類的藝術訓練；所以，他的膠彩畫除了膠彩畫本有的色彩之美外，尚有水墨畫的遠近感、油畫的光影對照、雕塑的立體意味，以及書法的線形趣味等。何況，除了學院教育方面接受多種類的藝術訓練，他還作漢詩、擅篆刻、愛捏陶、喜歡插花，對於生活裡可以擷取到的美，他似乎想要一體並收。如此一來，自然影響到他繪畫上的構圖表現。換言之，他的構圖絕對不拘於一格，既能層次分明，又能平面鋪展；既能繁複周密，又能簡單疏朗；既能深邃險奇，又能淺近平易。譬如同樣以鳥爲主體的畫，若以得到白壽獎的「鶴苑」與畫了三隻孔雀的「夜會」作比，結構上的不同考量立即可見。「鶴苑」繁複深邃，彷彿有令人探之不盡的幽密；而「夜會」卻明明白白，彷彿就在眼前身邊。

最後再説風格。一般觀念裡，風格是繪畫作品的整體表現，以膠彩畫來説，至少還要討論到「色彩」，才能歸結出畫家的畫風爲何。不過，陳永森的膠彩畫和一般單純的膠彩畫稍有不同，他的是充分加味調料過的膠彩畫。因此，僅是題材和構圖已然足夠歸結出他的風格，色彩的部分單獨放在下一節討論。

從題材歸結起來，他的畫具有無限的包容力，故能轉小成爲大，轉俗成爲雅。以「錦繡永夜明」一畫爲例，畫面左邊是一棵樹，但他只畫出一截樹幹，不僅截頭去尾，甚至只剩右半邊。然後是自下端中間線的位置伸延向上

的半段林間小路，雖然占不到畫面的十分之一，卻因爲它上頭呼應著一角夜幕和一輪明月，便使此一小塊路面成爲此畫的重心，表明了「夜路不暗」的題意。所以，原來是令人畏怖的黑夜裡的林間山路，在陳永森筆下卻轉成爲歌頌贊美的詩篇。再從構圖方面來歸結，照樣也是因爲具有無限包容力的緣故，使他的畫既有韻味，又有趣味。以題名爲「龍門鱗甲上九天」這畫爲例，他畫的是群魚自右邊、上邊、中間、以翻江過海的浩大聲勢游向左下角去，而左下角則迎面游來二條小魚，二者之間聲勢大爲懸殊。老實說，這畫說不上有何構圖取向，但卻絕對不會讓人感到上重下輕或左右不平衡，因爲畫面左下角那二條小魚是游在一片黝黑的水面上，他以黑色做爲力量，便增強左下角與右邊及上邊那魚群構成的大塊亮彩相互抗衡的可能性。而在這樣似無章法的構圖裡，魚群的游動自然生成一陣陣韻律，二條小魚的出現，則充滿不言而喻的妙趣。

概而言之，深深品賞陳永森的膠彩畫之後，我們可以感受到的是：兼具包容與雅致的韻與趣。

三、夢幻與生命組合的色彩

色彩是膠彩畫的表現重心，而陳永森的膠彩畫裡又加入了油畫的用色原理，以及中國水墨畫「墨分五色」的思考層面，所以特別單獨提出來談。膠彩畫既是將色彩膠合於絹或紙上，大致說來，色彩是以凝聚、整合的狀態呈現。而油畫不同，它是將色彩一層一層塗刷疊合起來。水墨畫更不同，它一筆下去就不再修改，而且它是以水做爲總指揮，以水的多寡造成墨的淡或濃。因此，陳永森的膠彩畫固然完全學自日本人的膠彩畫，卻又有別於日本人的膠彩畫。第一、他的膠彩畫時而透露出西方人的油畫筆觸，譬如印象派的莫內所用的細碎的彩筆，或者新印象派的秀拉所用的點描色彩等。也就是說，他有亮麗而勻整的色面表現，卻也有讓人朦朧暈眩的外光效果。第二、他的色彩表現雖有時是凝結的色塊或色面，有的時候卻是流動中的、彷彿四處擴散的色帶。也就是說，他把水墨畫的流動感帶進色彩的運用手法裡，使他的色彩總是洋溢著新鮮的、活水般的生命力。

但他色彩運用上最成功的地方並不止於生命力的顯現，而是生命與夢幻的組合。若以二十四歲做爲他藝術生涯的起步，他大概有五十年的時間浸淫於繪畫這個部門裡。所以他的繪畫表現當然有早期、中期、晚期之分。從他

早期所出的畫冊上，大致可以看到他原先色彩偏於濃艷，對比非常強烈。而後，由於加入各方面的藝術滋養因素，他的色彩雖然依舊鮮明亮麗，卻已經去掉火燥之氣、浮誇之氣，而顯得深沈蘊藉、溫雅柔和。並且，在色彩的不斷提鍊、淘洗過程中，他也由原本十足的寫實表現轉而加上了虛擬的情境，呈現出寫實為基礎的寫意之美。然而，他的膠彩畫畢竟是以日本人所體會、所感受、所創作的膠彩畫做為根本，他又定居日本長達六十年，所以他的作品中不知不覺也傳達出一股日本人普遍皆有的幽玄意味。總結這些因素，便造成了他生命與夢幻組合而成的色彩表現。

四、結語

　　幽玄的、深邃的、柔雅的調子是陳永森繪畫給人的第一感受，這是東方人的調子，或者也可以說是日本人的調子。因為人無法抗拒環境的薰染，他執意稱自己是台灣人、中國人，可是他畢竟長期定居日本。但是，陳永森把他的個展稱為「中日文化交流展」；而且，長住日本六十年的他，卻別出心裁地在膠彩畫裡題上中國古詩，將中國傳統文人思想裡詩畫合一的意思明白表示出來；而且不一定只作詠畫之詩，凡有餘暇，便作漢詩自誤，亦且娛人。諸如這些都是他實際的行動，充分顯示出他的不忘本與他的愛國心。事實上，他不只是在日本參加日本的各類展覽，也曾回台灣舉辦了十次個展，希望讓台灣人知道他只不過是人住日本，他的心是在國內。而由於他秉持著這份不變的心意，所以他的畫裡沒有羈旅他鄉的愁思，卻是歌頌生命的歡樂。

註1　鄭獲義編，《台灣出身的陳永森在日本畫壇之奮鬥史》，一九八七年六月三十日初版。頁一五。

註2　這些展覽裡，日展即指「日本美術展覽」，在二次世界大戰前稱「帝國美術院展」。而台展指「台灣總督府美術展」，戰後即為「台灣省美術展」。

陳永森創作背景與繪畫表現的脈絡

胡懿勳

一、前言

　　八〇年代中期之後，台灣藝術界與收藏界對本土藝術展開熱烈的討論和為過去日據時代的前輩畫家尋求更明確的歷史定位，這股熱潮與稍早鄉土文學的關聯性並不大，而是在繪畫界特別形成的一股反省力量，經過幾年的激盪，近年來，幾乎是全面地為台灣本土藝術進行一連串的調查、報導、整理與研究；包括，日據時代的音樂家、文學家甚至涉及原住民藝術與生活的探討不斷地擴大其領域與範圍，台灣史與本土藝術的研究儼然成為新興的顯學。台灣的美術研究工作者對於日據時代的前輩畫家進行一系列的討論，使得許多過去沒沒無聞的畫家成為耳熟能詳的大師，對他們的繪畫成就也給予了適當的評價，諸如，礦工畫家洪瑞麟、女膠彩畫家陳進等人的展覽與專論比比皆是，然而，我們對「陳永森」這個名字卻顯得十分的陌生，陳永森是道地的台灣人，台灣畫家，赴日留學後，定居日本，長年居住在日本，使我們對他的認識有了一層隔閡。或許是中國人總有的落葉歸根觀念，陳永森雖然在日本享有盛名，卻在過世後，依然選擇了回到台灣的最後歸程。從陳永森的作品中，不難發現它之所以連續獲得日本官展大獎的殊榮；在它年輕的那個時代更加的可貴。一九五三和五五兩年，他的兩件膠彩作品獲得日展的「白壽賞」，但是，我們卻並不了解他的繪畫成就以及所代表的意義。與同時期的膠彩畫家比較，我們應可看出地域及社會氛圍對創作的影響，而創作者本身所具有的民族性和親土的血源關係則更顯現在作品的深層內在之中。透過對陳永森作品的分析以及從當時社會背景及藝術發展生態的探討，則可以看

出它創作的淵源與時代性的聯繫。

二、創作背景略述

　　一九二○年代，日本畫壇以印象派、後期印象派理論率先發難的二科會已經取得與官展分庭抗禮的地位。同時期，在第一次世界大戰前興起的西歐前衛美術運動也以生澀的面貌在日本曇花一現地出現繼而衰落。歐洲現代美術所謂的「前衛」一詞，在今天有著藝術革命的意味，從野獸派、立體主義、未來派、構成主義、達達主義，乃至於超現實主義等美術流派與運動，推波洶湧地起伏前進，在戰後社會的廢墟中，重新建立藝術的價值觀和創作的理念。這些無視於過去傳統藝術的累積，甚至以全力打破古典藝術的價值為目標的美術革命，在日本無法有效地吸收和產生良好發酵的作用。除了野獸派和立體主義的創作表現隱約間對日本畫壇產生了某些影響之外，未來派標榜反映工業文明中機械所造成的速度與運動，應是對日本的現代美術造成最早的影響。

　　台灣五○、六○年代現代美術運動興起時，依靠著留學國外的藝術工作者及幾位文藝作家將美國新表現主義和抽象表現主義的文論、藝評翻譯成中文，使當時缺乏資訊的台灣藝壇有了效法和參考的對象，美術界關心「傳統與創新」的創作者、文藝作家，由此展開了持續地「現代化」的議題，翻譯的工作可以視為台灣當時現代美術運動的基礎條件。而與台灣現代美術開展頗為類近的是，日本畫壇對未來派的理解最先依靠著文學家的翻譯，由於森鷗外將未來派宣言全文翻譯刊登在日本的藝術雜誌，未來派的藝術理念亦正式進入日本，經過約十年的蟄伏，一九二○年由二科會落選的畫家為首組成日本未來派美術協會，開始了一連串的創作活動和展覽。

　　緊接著未來派的美術運動，一九二三年由德國返日的村山知義，將構成主義的觀念帶進日本，原先發生在俄國的構成主義，在建築及立體雕塑的表現上佔有頗為重要的地位，經由歐洲的整合發展，傳入日本時是以繪畫上的表現較為明顯。無論是未來派或者構成主義，多集中在日本油畫界發展，而原先發展臻於成熟的膠彩畫壇，對於這些進口前衛藝術觀念似乎並無明顯的相應改變，膠彩畫保持著穩定的主要原因應是，其工具與材料的特殊性所造成的。換句話說，膠彩畫的表現媒材與工具有其表現特性，這種特性亦限定了選擇的題材，諸如，山水、花鳥、仕女人物等，另一方面，膠彩畫的歷史

性累積，也是使它具有穩定不易改變的因素；膠彩畫自唐代傳入日本之後，在日本成爲繪畫的主流，而歷久不衰。

儘管二○年代日本的前衛藝術運動已經是多彩多姿，台灣留日學習美術的學生在學校裡所受的美術教育，仍然將學生的基礎訓練當作首要的任務，秉持著西方古典藝術和印象主義的觀念，具象寫實的鉛筆、碳筆單色素描成爲最吃重的課程，以石膏像和靜物爲對象的繪畫訓練也構成主要的課程基調。對於當時的日本繪畫生態，我們約略可以歸納出兩條脈絡，由現代美術畫家爲主的前衛藝術運動在官展以外形成一股對抗的力量，而從事前衛藝術運動的畫家多半具有留學國外的背景。以官辦展覽爲主的繪畫活動則仍是保守勢力的天下，以膠彩畫、水墨畫、水彩畫爲主的官展系統，在如二科會落選畫家的強大壓力之下逐漸開始鬆動。

三、繪畫歷程分析

留日的台籍學生在學校美術教育下保持著傳統的學習方式，磨練自己的基本技巧，似乎與前衛美術沒有太大的關係，而官展系統的支持者則多數是學校的教師和剛自美術院校畢業的新生代畫家。台灣赴日留學的畫家在當時大多都參加過日本官方的展覽，也多留下了頗爲輝煌的紀錄，及至光復之後，台灣畫家自成體系地在本土發展。而日本在戰後，官方展覽採取更加保持的態度，排除作風前進的作品，陳永森在一九五六年因一件裸體作品遭受阻擾而退出日本藝術展覽會。陳永森的情況可以作爲當時日本年輕畫家對於現代繪畫的一種轉換的心態，突破原先保守傳統的主流，將更新的表現作品送進官方展覽。

陳永森在膠彩畫的創作上，保持著一貫的穩定風格，在表現形式上較能看到受當時前衛藝術發展氛圍影響的痕跡，以立體主義和構成主義的構成方式將靜物做成分割的塊面，色彩則是印象主義與野獸派的折衷，這與日本當時的發展脈絡相契合。在油畫作品方面，陳永森的作品中，以這類作品有著明顯改變的企圖，也包含著頗爲濃重的實驗性質，他沿用印象主義慣常取擷的靜物主題，在仍然保持物象的具體形象的前提之下，做有限的分割變形。從創作歷程觀察，按照時間序列約略分爲三個階段，即一九三○年代至五○年代中期可視爲他早期的創作階段，一九六○年代至一九七○末期爲中期，而以一九七五爲界又可分爲前半與後半兩個階段，這段期間是陳永森嘗試多

方面創作的時期，在作品的量和面貌上特別豐富。一九八〇年至今年去世則為晚期的創作，八〇年以後的作品表現更為自由和輕鬆，為自己的創作劃上頗佳的休止。以下按照創作時間的序列分別探討三個階段的轉變和彼此間的聯繫。

　　陳永森十七歲所作的膠彩畫〈花鳥石榴〉的取材和表現均是中國花鳥繪畫的傳統架構，五一年的〈廟前〉寫生則是一件描寫台灣寺廟街景的記錄性習作，在現在看來，有一種特殊的懷舊與本土性意義。同年所作的〈烏骨芙蓉艷〉在表現形式上將樹葉的平面意象轉換成立體主義式的分割構圖，這種表現形式的出現為他兩年後參加日展奠下了獲勝的基礎。五三年他以一件〈山莊〉膠彩作品獲得日展「白壽賞」，兩年後以〈鶴苑〉再獲日展大獎，〈山莊〉與〈鶴苑〉兩件作品的表現風格十分一致，以立體主義的分割形式將物象做成平面性的塊面組合，形成面與面結合的整體意象，與立體主義不同的是，陳永森的表現並未完全捨棄對象物的立體效果，在色彩上也以光影為基礎，追求光影與色彩的變化效果，因此，兩件得獎作品應是以立體主義與印象主義相結合的表現形式。

　　更多傾向印象主義的繪畫表現，簡化的物象形體，削弱了三度空間的效果，卻增加繪畫性的表現，兩件得獎作品所突顯的並非空間的深度，而是由主題物象的形與色結合所造成的氣氛。由此申言，另一件無紀年描寫香蕉園的景色的作品〈南國麗日〉應可推斷其創作年代稍早於兩件得獎作品，與前述兩件作品比較，〈南國麗日〉在對象形體的描寫上顯得較為寫實，對光影、色彩、空間的追求更明確，銜接上早期的典型代表。站在兩件得獎作品的基礎上，五六年將五一年舊作〈烏骨芙蓉艷〉改作〈夏花神祭輝〉，幾乎是完全相同的主題與構圖中，延續〈山莊〉與〈鶴苑〉的遠景，將空間推得更深遠，增加了空間的層次。當陳永森在五〇年代發展出頗具表現性的膠彩畫風格時，他的油畫作品卻保持著印象主義式的繪畫風格，以風景、靜物為主題的油畫表現，仍然強調以色彩與筆觸表現肌理效果，較不如膠彩畫大膽嘗試。六〇年代進入他創作的中期，以七五年為界，前半期以多樣貌的嘗試與實驗構成了他創作的豐富面貌，後半期則趨向於繪畫的內容與內在意涵的探討。七五年之前，著力於飛禽、風景的描寫，將畫面中的筆觸放大並增加色彩的厚度，亦即是，將原本塊面的繪畫效果，轉而為色點的組合關係，類似點描派與後期印象主義的作風，卻選擇較含蓄的三次色表現。六〇年初期時，陳

永森的色彩還僅是較單純的沉暖色系，在七五年左右，陳永森的改變則出現在色彩與形式安排的多元與開放。首先，在色彩上開始使用大膽的純色，間以柔和的色系搭配，尤其突出的，是在表現形式的探討，約作於一九七三年之前的〈蝶夢春回〉所顯現的是類近未來派的運動效果和分割立體主義的量塊感，然而，可能真正的內涵則是作爲此階段後半期轉注於作品內容的關心。許多佛教題材的作品在此時期出現，即使是表現他慣常選擇的題材也出現了不同於以往的意境。從欣賞的角度而論，陳永森的作品給予人第一印象是造形與色彩組合的視覺意象，也就是說，他的作品中的色彩與造形最能夠吸引觀者的目光。往往，許多人在欣賞表現形式之後，忽略了對作品內容與內在意義的理解，陳永森的作品在中期後半這個階段，捨棄了某些形式上的嚴肅性，轉而將心力投注在作品內容的傳達，某些宗教性的內容以及對於意境的詮釋更加的深入，使用較爲鬆散筆觸的表現形式和簡化對象的形體描繪，使觀者容易進入創作的觀想中考察。

八〇年代中期以後至他去世，可以說是晚期的創作階段，膠彩畫方面有逐漸鬆動的跡象，這種鬆動是表現形式的自由化和速度感、律動感更加明顯，其次，在晚期作品中也出現了中國山水形式的膠彩畫作品，他利用山水的構成形式描繪瀑布、山川、樹石這些耳熟能詳的題材，並將傳統的皴法融入在色彩與肌理的處理中，使得整體效果介乎於中國水墨與東洋畫之間，這種取其中和的表現意念，頗有兩種國度不同藝術作橫向聯繫的審美意趣，也可以說是陳永森在晚期的一種特殊表現風格。

四、結語

三〇年代正值台灣美術運動蓬勃發展的時期，陳永森受到鼓舞赴日留學，根據年譜記載，赴日之初即與台灣留學生有所接觸，包括李石樵在內，陳永森積極參與留日美術學生的活動，一九四〇及四二年獲得台灣總督府美術展覽特選。在日本戰敗之後，他繼續雕塑等其他媒材的研究，並再一次展覽中同時入選，日本畫、洋畫、書法、雕刻、工藝等五項作品，造就了他有「萬能的藝術家」稱號。

雖然，陳永森爲日本傳播界譽爲萬能畫家，但是，最爲突出的仍是他膠彩畫方面的成就，而與「台展三少年」的膠彩創作不同的是，陳永森的作品有更豐富的面相，台展三少年在整體創作的意象，呈現出留日畫家受日本訓

練後，回台灣發展的本土性，而陳永森的創作卻表現出直接受日本畫壇創作環境影響，並在其中進行自我發展的脈絡。儘管，陳永森與台展三少年的學習背景與所處時代環境有著頗爲相似的同質性，但在作品表現上卻顯然地不同。此即是，展開創作時所受環境因素的感染，而陳永森的作品往往會出現與自己出生土地有關的題材與內容。一九七五年的〈南山壽考〉即脫胎於七〇年的〈玉山朝瞰群峰環〉，台灣光復以後，陳永森與台灣的聯繫較爲密切，經常返國參加展覽或舉行個展，因此，也常有以台灣爲主題的作品。

與陳永森自己的幾種不同媒材的作品相比較，他的膠彩創作最能直接表現其民族性的血源關係，除了完全傾向歐洲繪畫潮流的表現之外，他在許多膠彩畫作品中，以水墨畫的方式呈現，更可以看出他企圖將中國傳統繪畫的表現與東洋畫作出連接，這種情形並非是仿古或復古的脈絡，因爲，陳永森在創作中完全沒有意思要回復唐代青綠山水或者唐代膠彩的面貌，他對於歷史風格的興趣遠不如自己民族血源的追溯。這種理念還可以從陳永森總是在作品中，加上中國古典詩詞題識這方面觀察，許多的風景作品或飛禽翎毛題材的作品，均有古典色彩濃厚的詩詞題識，這在當時東洋畫系統中並不常見，也彰顯出陳永森作爲一個台灣畫家的特殊定位。基本上，陳永森對「本土」與「傳統」的見解較爲開闊，包括中國古代的傳統對他而言，均是可以攝取的養分，因此，與其說，他由於使用多種媒材進行創作而稱爲萬能，倒不如說，陳永森吸收豐富的養分作爲自己創作的參考，而能得其宏觀。雖然，在表現形式上陳永森大量運用西方現代美術的觀點和手法，以突顯視覺性的效果，但是，作品內容卻顯現出一種詩意抒情的美感基調，他所尋求的意境也總是在營造某種古典的情思。陳永森的創作除了具含鮮明的個人風格之外，從台灣早期美術展的整體而論，他同時爲台灣早期前輩畫家的活動狀況做出地域性的補充，也爲早期台灣前輩畫家的創作生態增添了一層深度。

懷念父親

吳橋　美紀

　　父親一生爲藝術，愛藝術如生命。長久以來夢想獲得吳三連獎。如今得到諸位的鼓勵與協助之下實現個展，爲家父感到非常光榮。

　　由於家母的關心和鼓勵，使父親無後顧之憂下，全心全力從事藝術創作，甚至爲藝術而活下去！有一次與父親同行，他拿出小小的速寫薄，介紹他所描寫的人與物，而回家後慢慢地完成大件作品，爲它上色施彩、賜與生命，⋯眼前的大作是那麼地雄偉，表現不可思議的世界。粗狂中見細心、細緻中也有豪爽的一面，家父彷彿是一位魔術師，任他用顏料和線條的組合，創造出活生生的泉水。每當他把一件心愛的作品完成之際，他非常得意地把我母親和我叫到畫作前，非常滿足地爲我們說明並充當最佳導覽人員！

　　瞬間，我彷彿回到過去，看到父親熱情作畫情形。此次展出作品一件件都是亡父心血的結晶，遺憾父親無法親臨展場，但確信他在天上同樣爲此展感到高興與滿足。此刻我無限想念亡父！（翻譯：成耆仁）

油　畫

OIL PAINTING

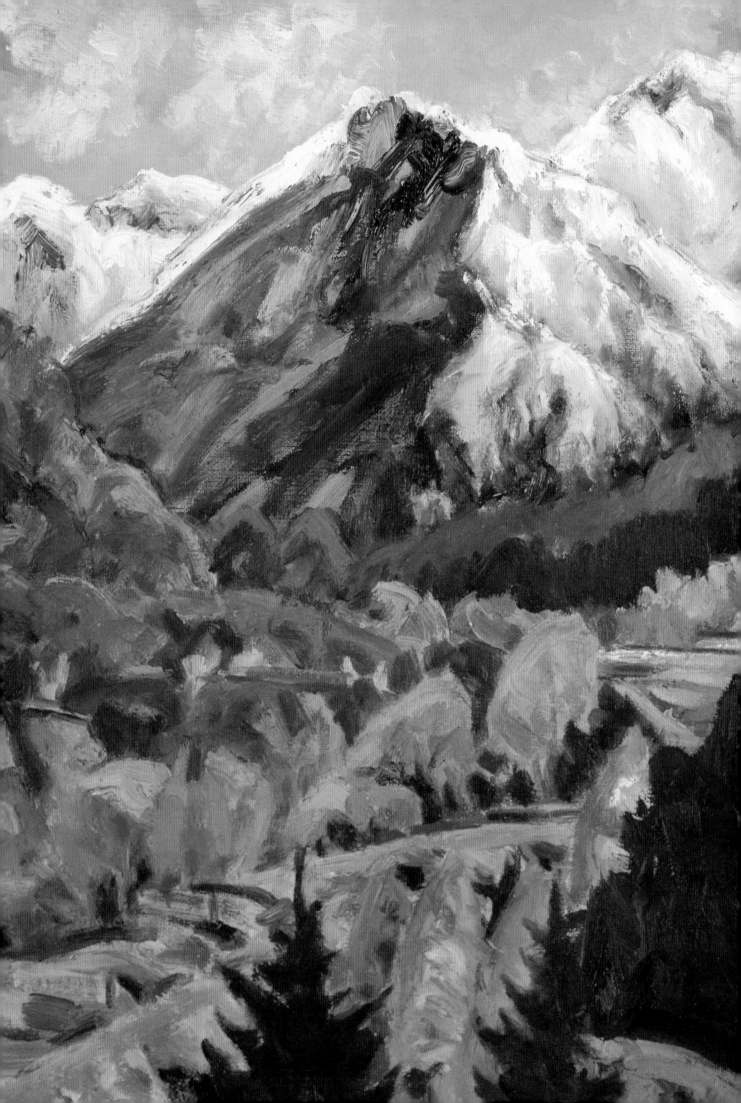

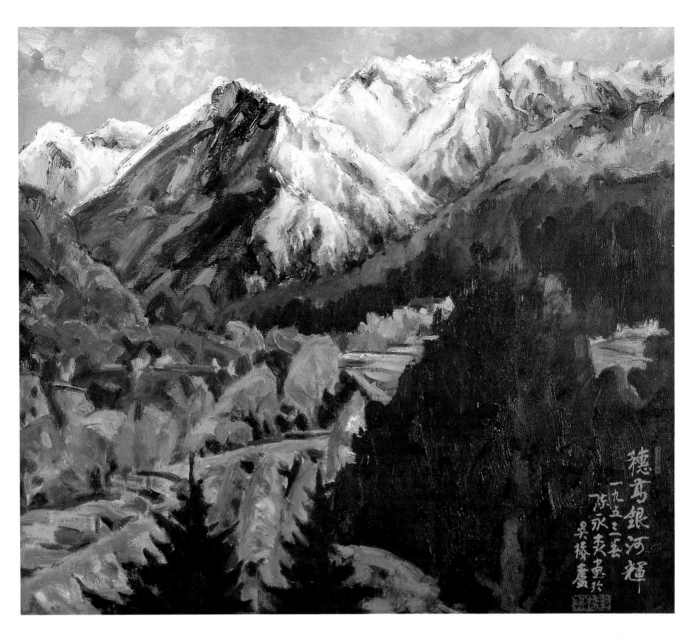

穗高銀河輝
Scenery of autumn
油畫
Oil on canvas
51.5 x 44 cm
1953

黃粒並陽韶
Still life
油畫
Oil on canvas
44.5 x 52 cm
1954

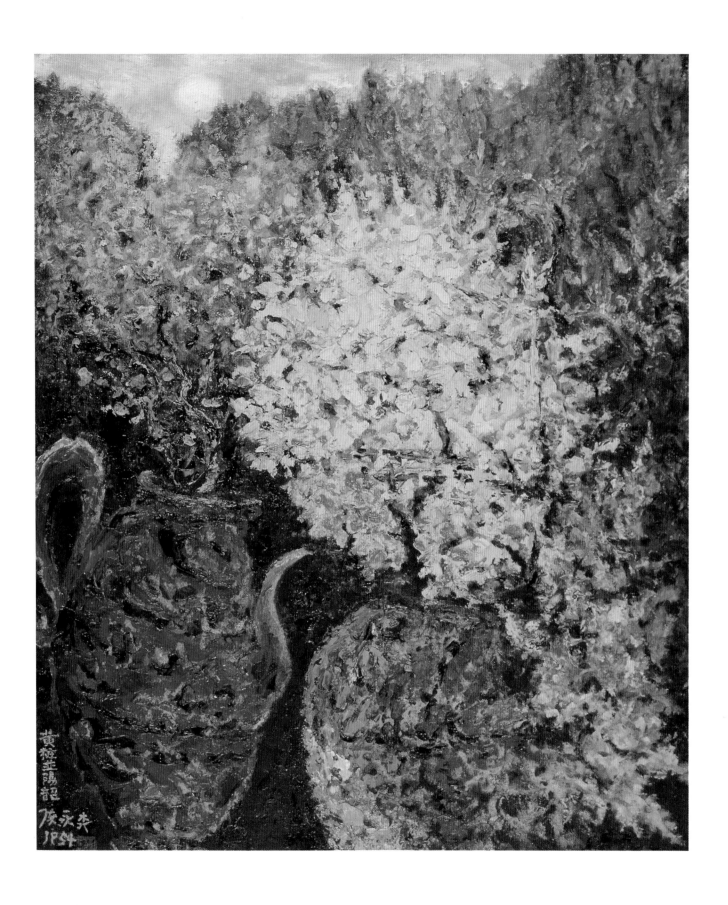

黄梅並陽韻
張永杰
1954

白碧紅甍
White walls and red tiles
油畫
Oil on canvas
64 x 79.5 cm
1958

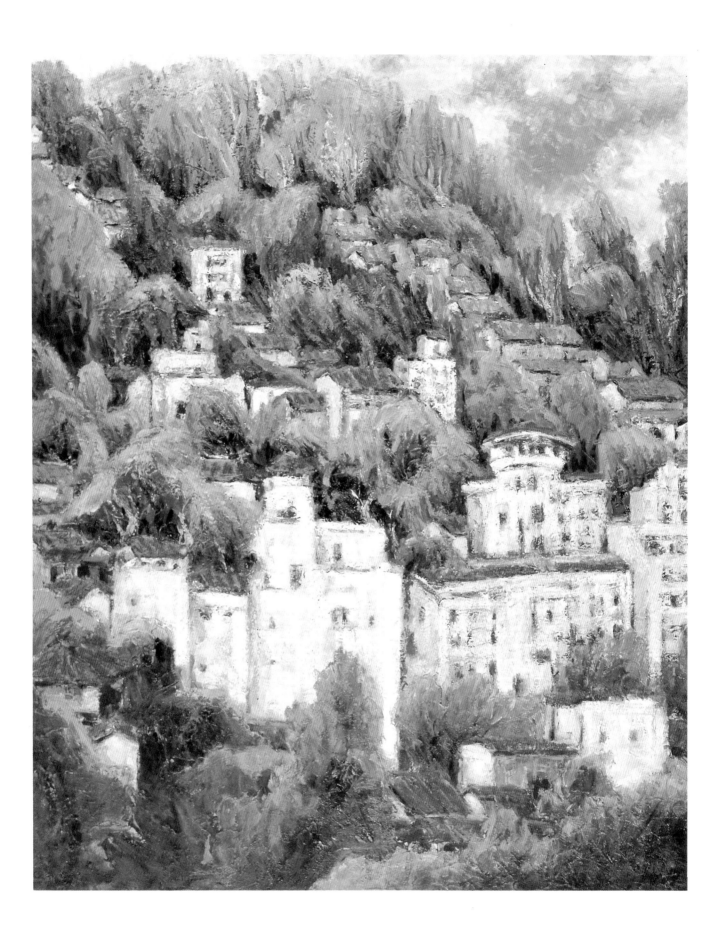

艷紅可愛
Red roses
油畫
Oil on canvas
36 x 43.5 cm
1981

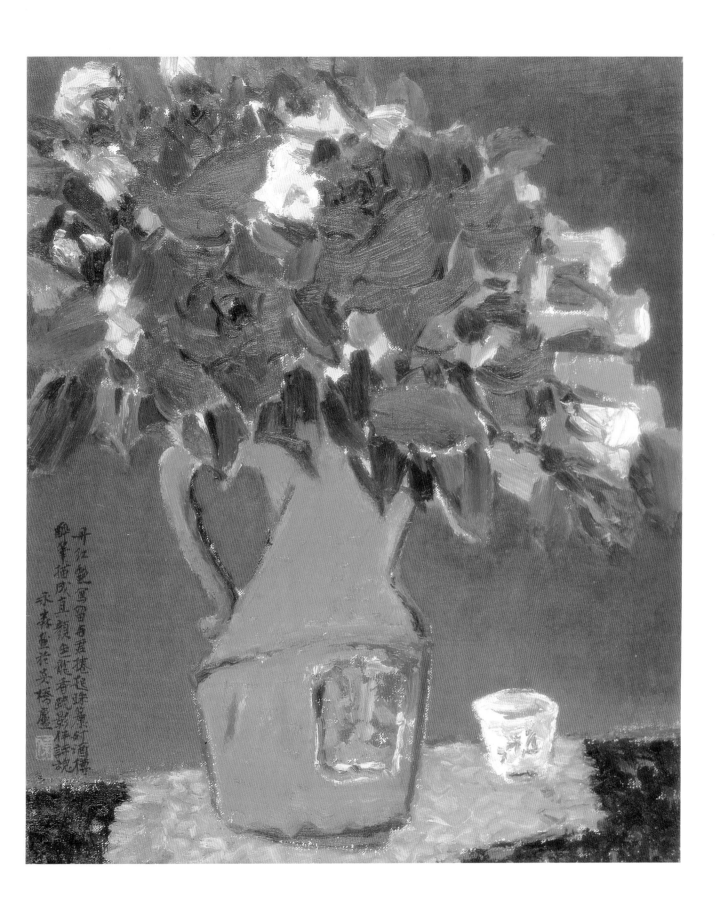

丹紅曳寫四百年君莫嫌起蘸藜釘酒樽
墨筆插成宜韻至恥香琉影伴詩魂
承森畫於吳橋廬

田園風味
Still life
油畫
Oil on canvas
51 x 43.5 cm
1981

34

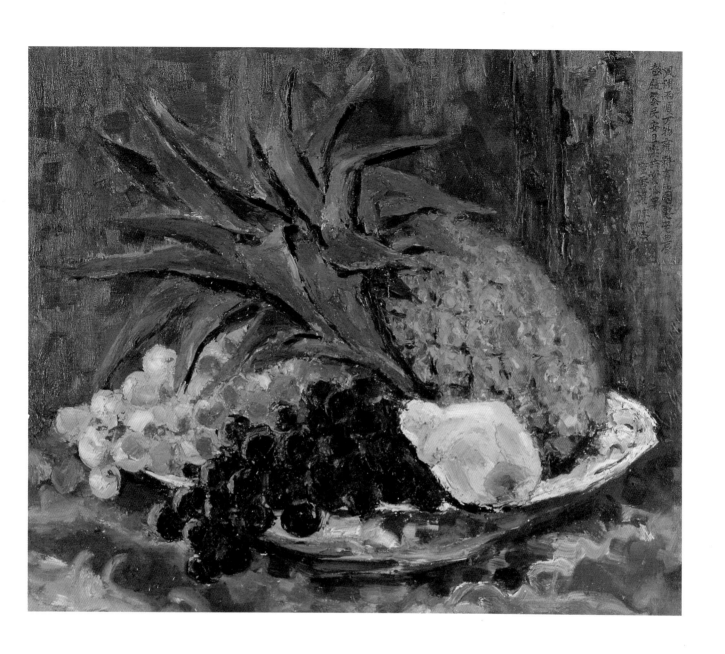

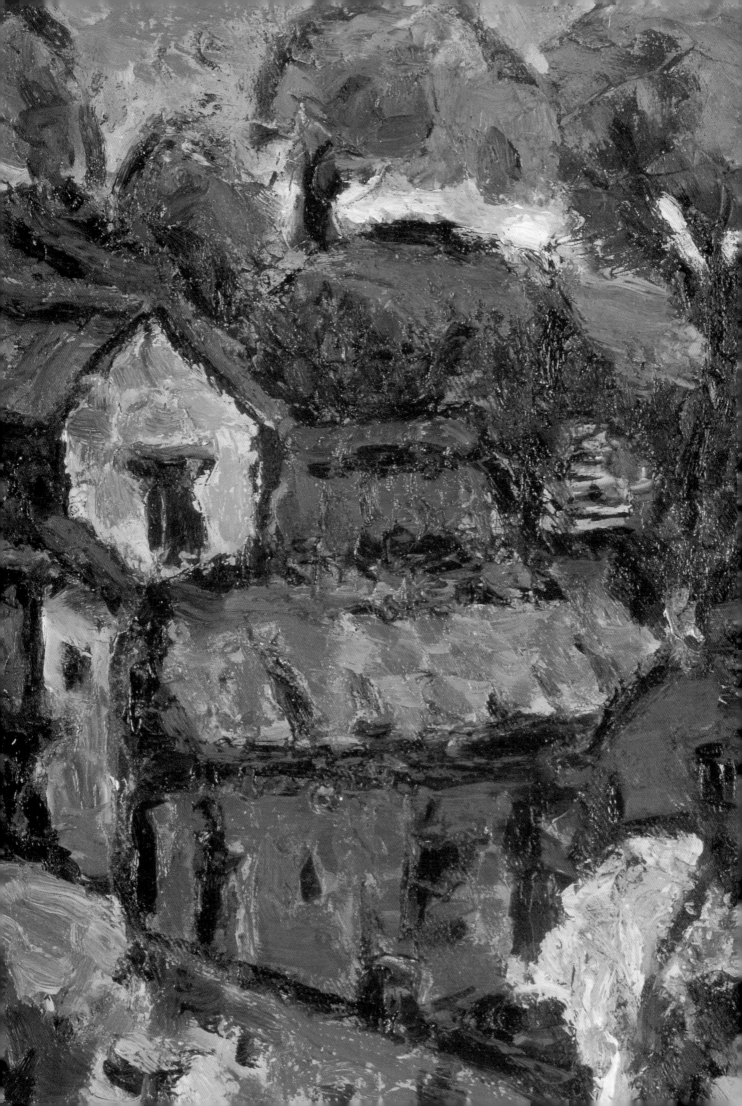

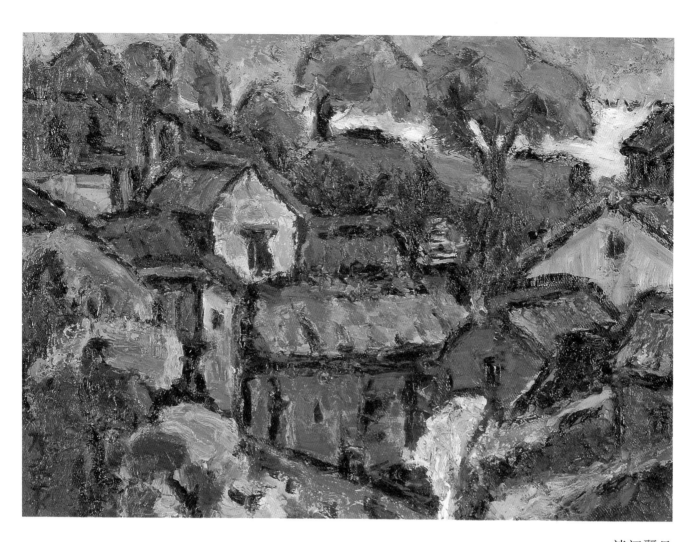

淡江麗日
Scenery of *Tamsul*
油畫
Oil on canvas
32 x 23 cm
1981

藍瓶紅妝
Red roses in blue vessel
油畫
Oil on canvas
45 x 52 cm
1981

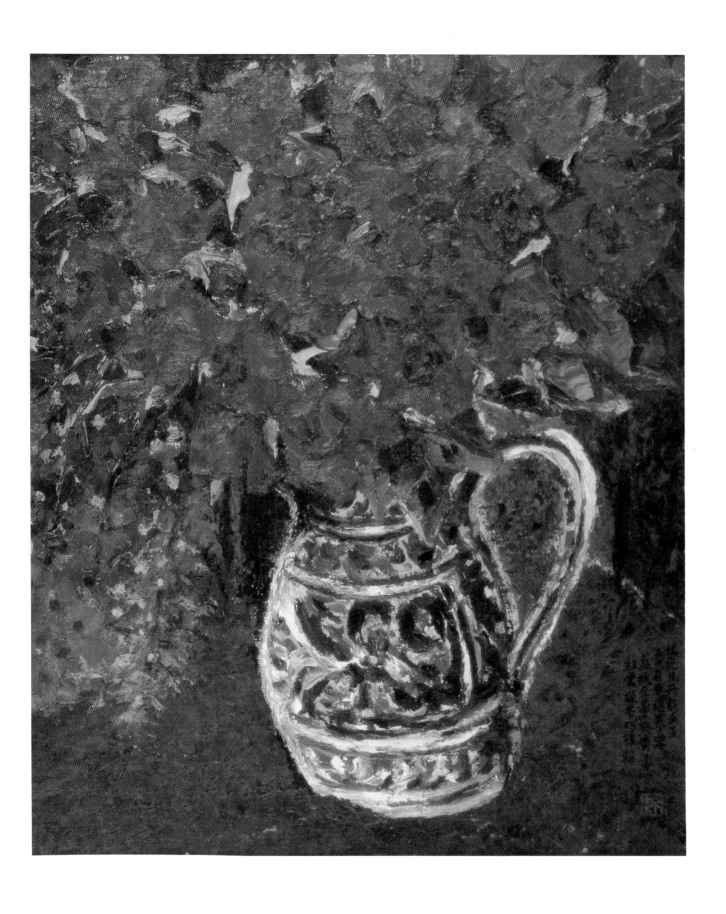

向日葵
Sunflower
油畫
Oil on canvas
72 x 60 cm
1983

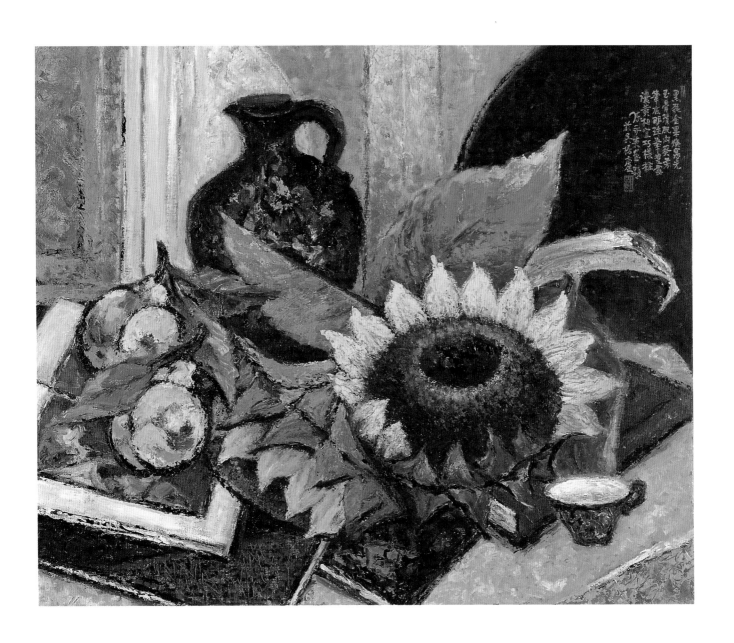

熱海春華
Scenery of *Jehai*
油畫
Oil on canvas
52 x 45 cm
1987

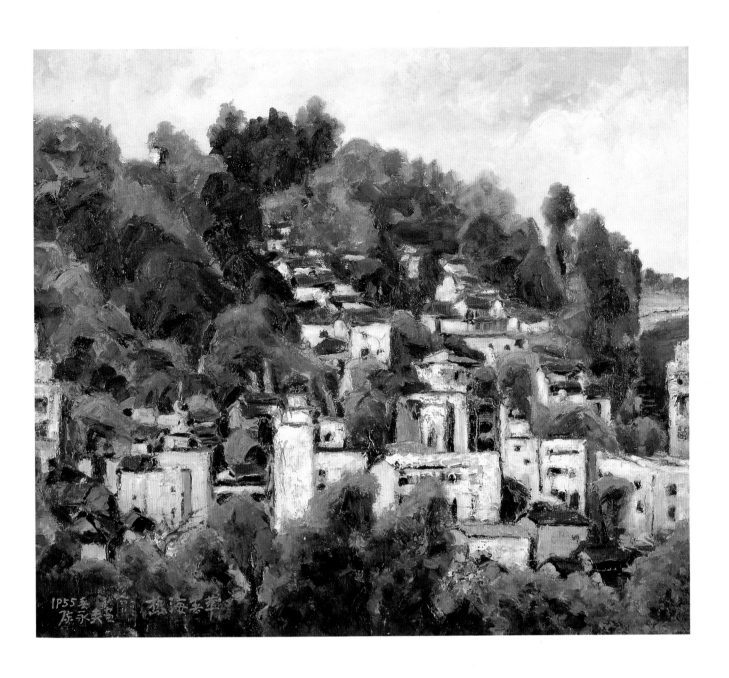

1P55安
陈永夫画　枝海娄华

藏王陳輝
Landscape
油畫
Oil on canvas
44 x 51.5 cm
1993

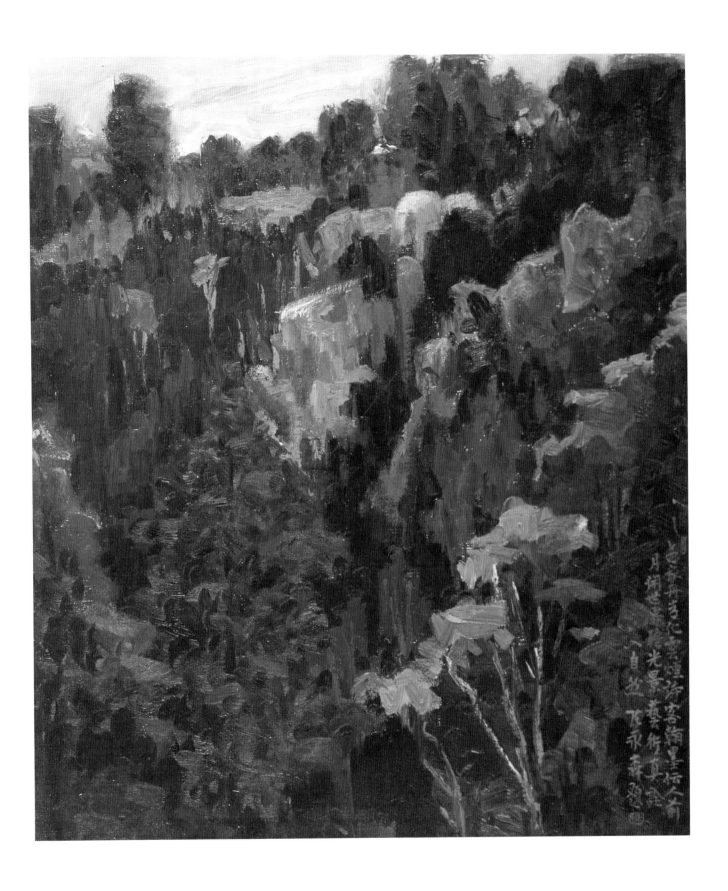

膠 彩

GLUE PAINTING

藏王晨光
Landscape in the sunrise
膠彩
Glue painting
44 x 59 cm
1971

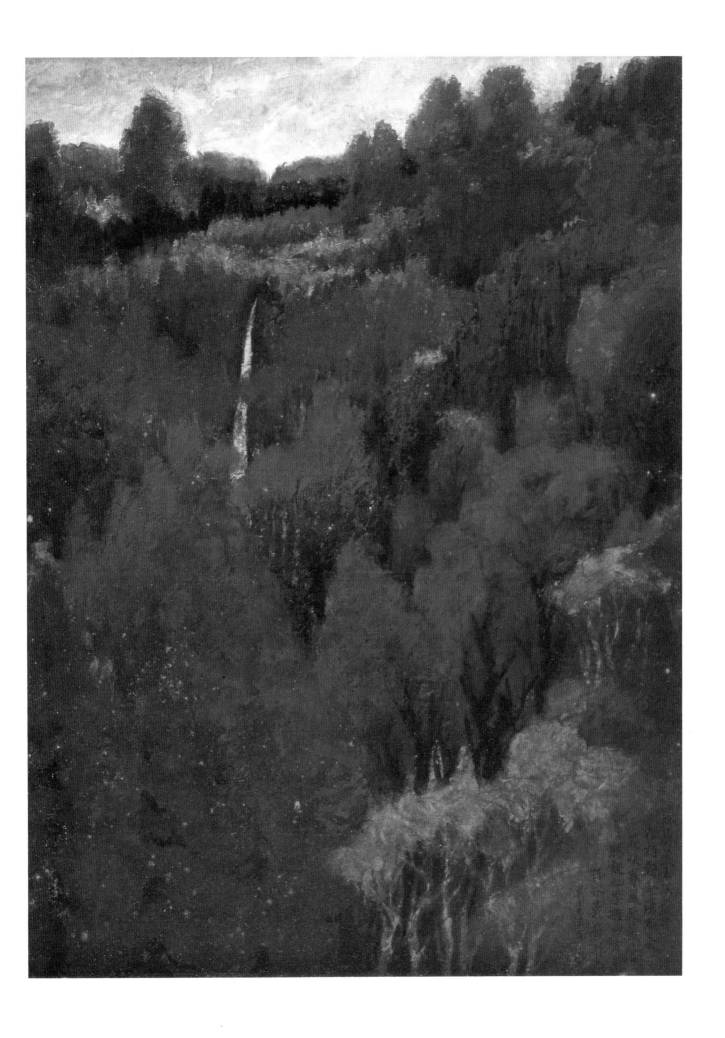

49

南山壽考
Mountain *Nan*
膠彩
Glue painting
72 x 60 cm
1975

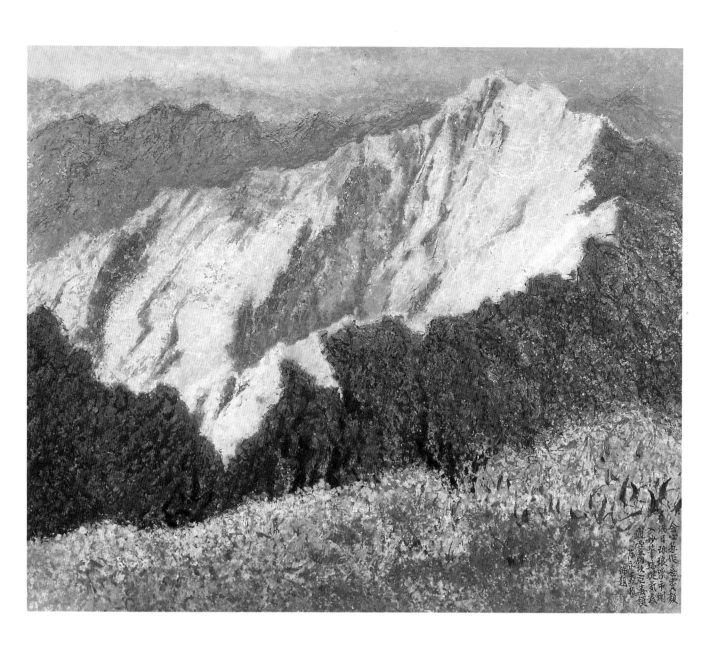

今四姊作 畫 ﾞ 忘憂頗
為日球眾學而翔
入妙筆琢健氣象
題雲區屬地安 畫 頭
丙子秋秋政 畫
翁題

51

夕陽乾坤輝
Sunset
膠彩
Glue painting
69 x 57 cm
1978

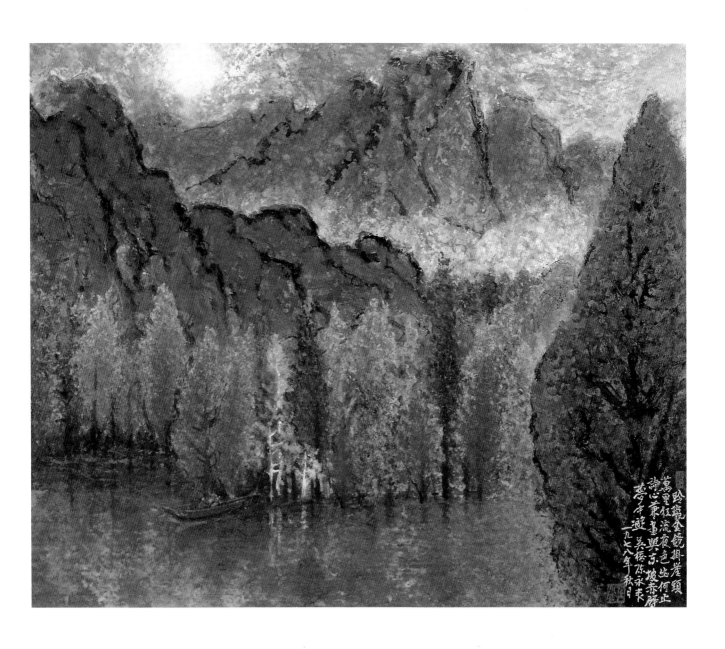

岭嶷叠嶂挂摧巅
萬里狂流夜色此何止
詩心東坡興东
坡赤壁
夢中遊　吳梅乃求表
一九七八年秋日

53

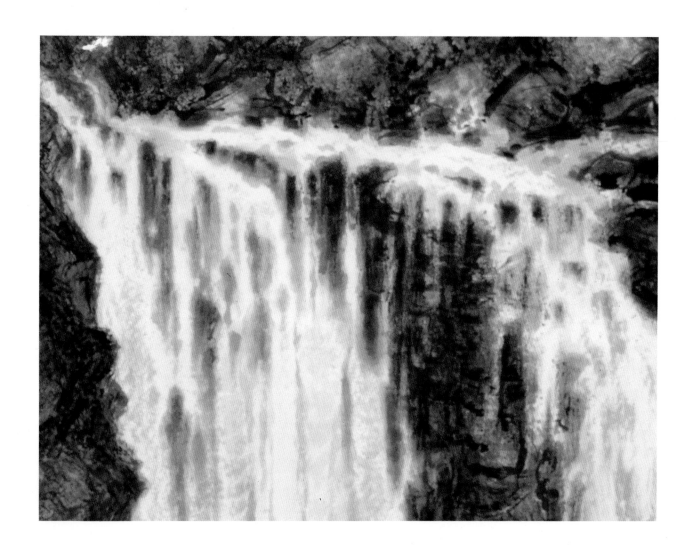

白鍊千尋懸
Waterfall
膠彩
Glue painting
60 x 80 cm
1978

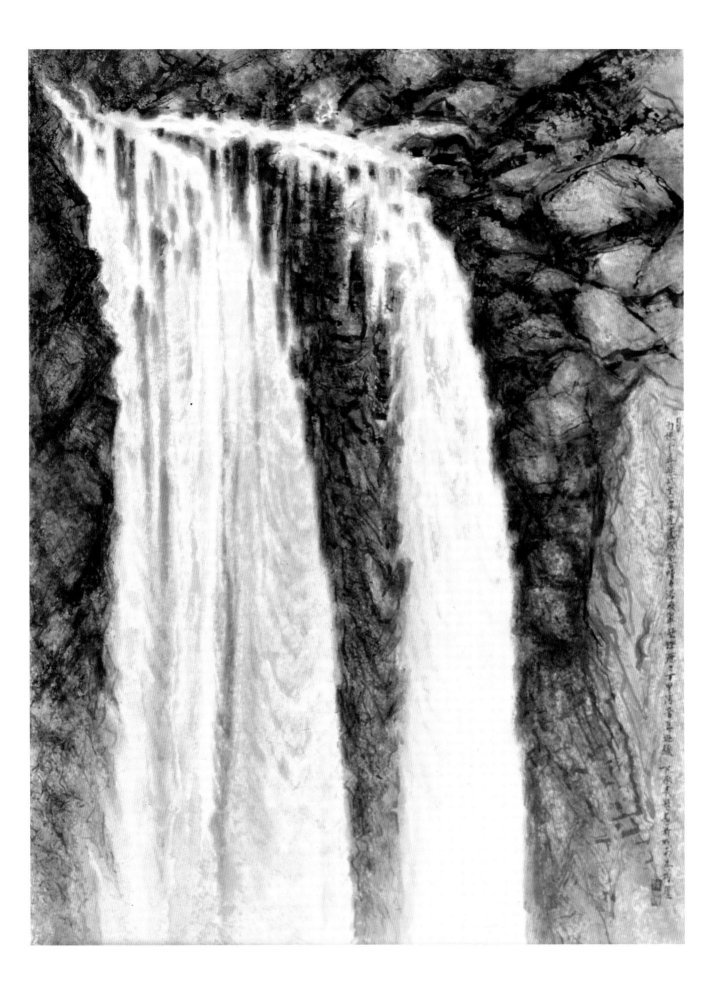

碧綠天池
Landscape
油畫
Oil on canvas
66 x 44 cm
1981

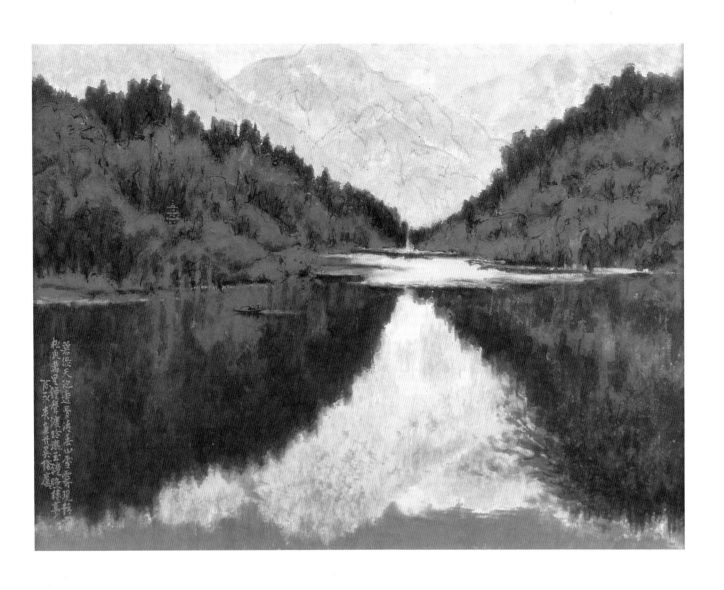

碧波天地遠青濤泰山雪雲現松
風萬里鐘梵漢玲瓏玉鏡晚佳夢

丙戌朱書荷吳儕庭

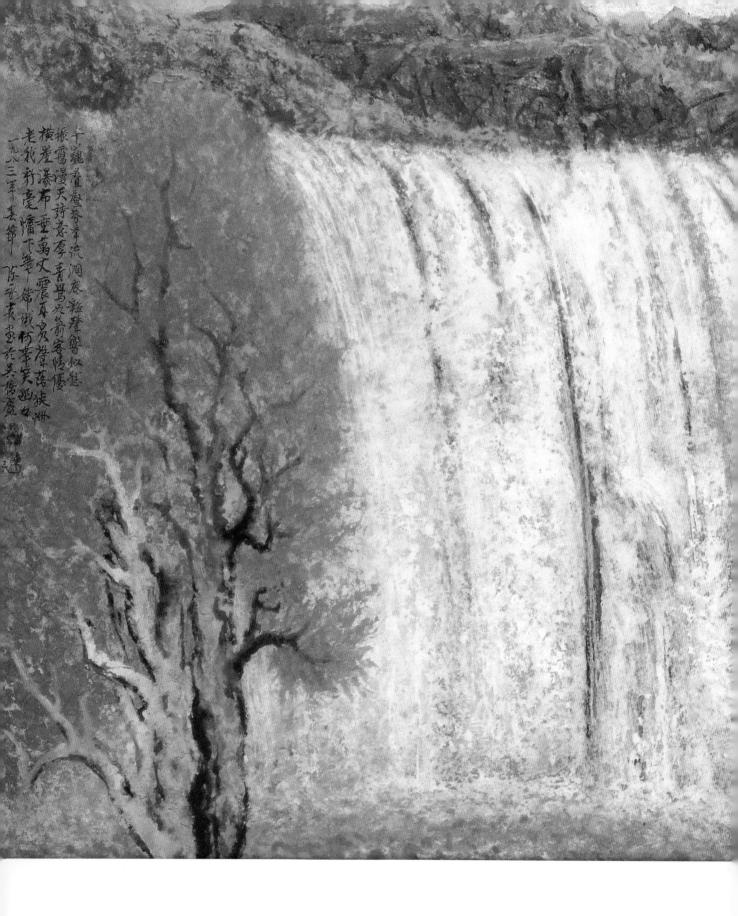

横崖瀑布
Waterfall
膠彩
Glue painting
116 x 63 cm
1983

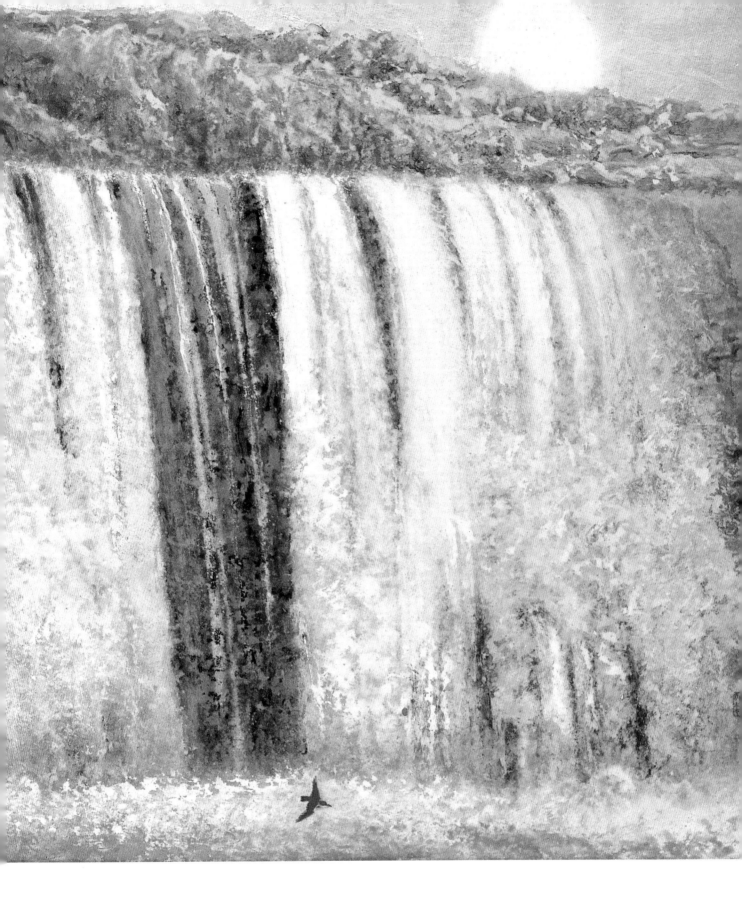

碧空懸銀瀑
Waterfall
膠彩
Glue painting
60 x 120 cm
1983

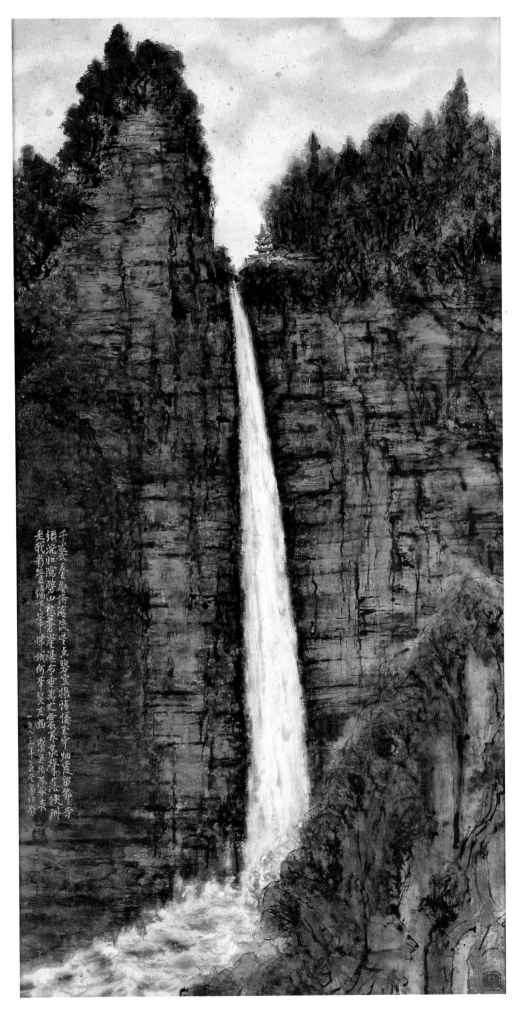

61

澆暮
Scenery of sunset
膠彩
Glue painting
32 x 23 cm
1983

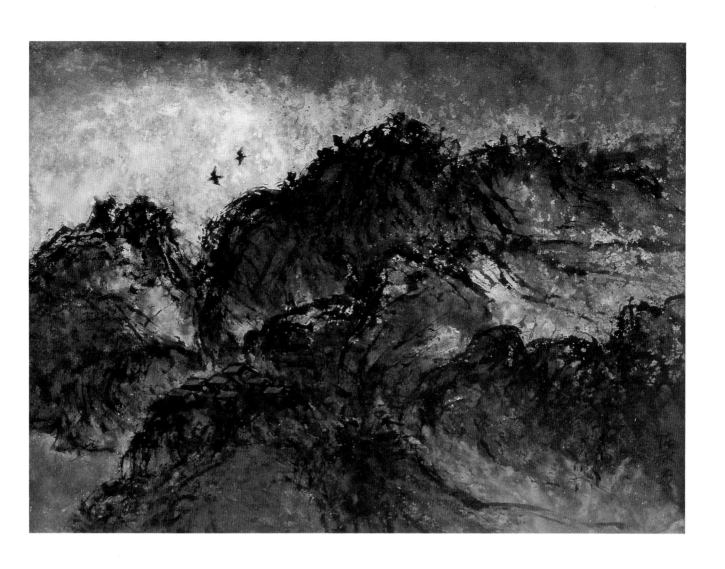

蓬萊崢嶸
Mountain view
膠彩
Glue painting
32 x 23 cm
1984

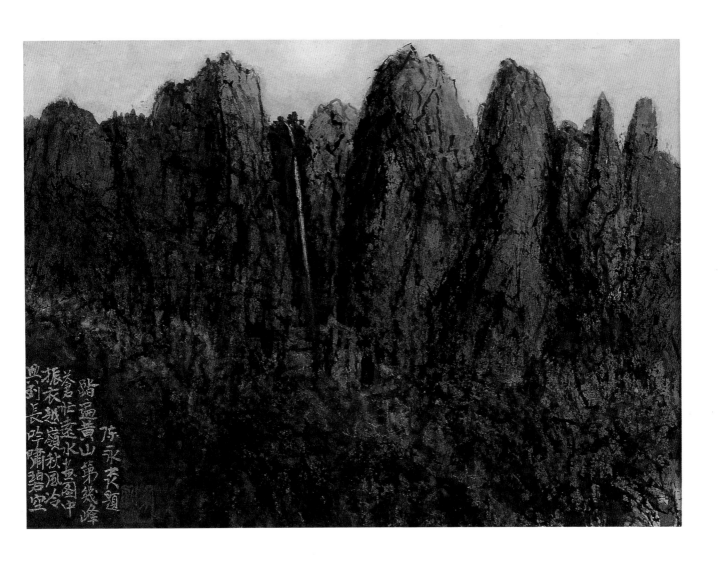

踏遍黄山第幾峰　陳永森題

落筆怔遙水墨畫圖中
振衣越嶺秋風冷
興到長吟嘯碧空

晨
Morning
膠彩
Glue painting
60 x 73 cm
1963

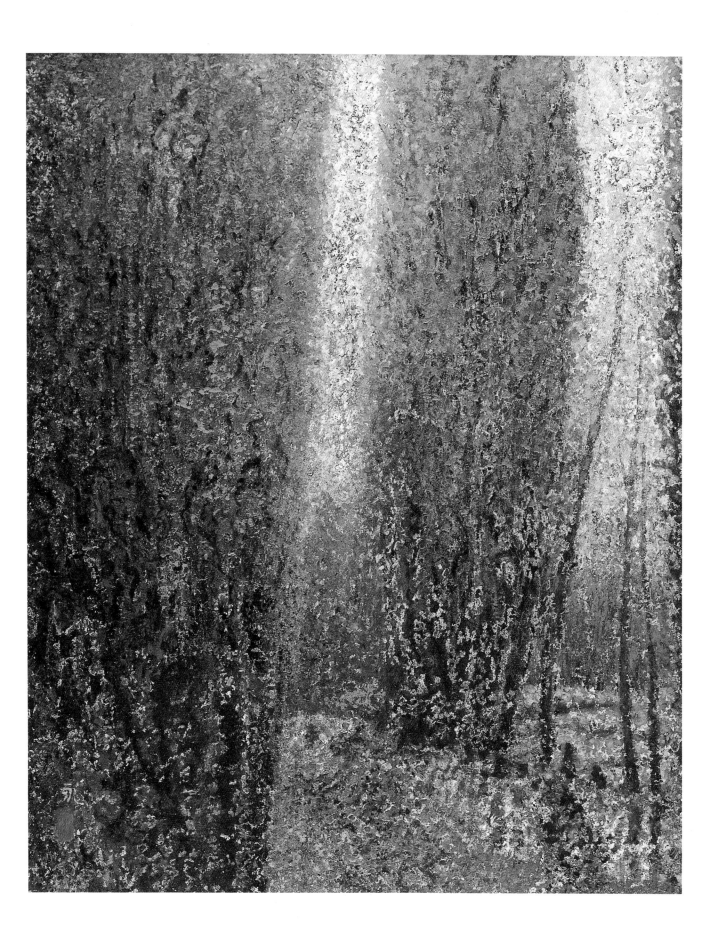

洸
Illusion of water
膠彩
Glue painting
60 x 70 cm

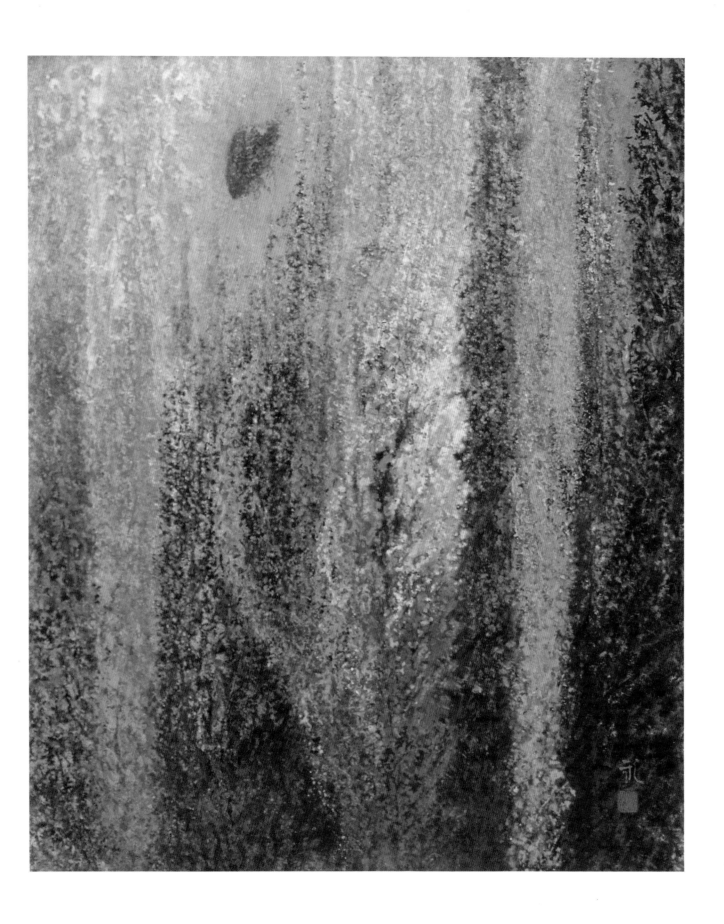

新樹
New trees
膠彩
Glue painting
57 x 70 cm
1973

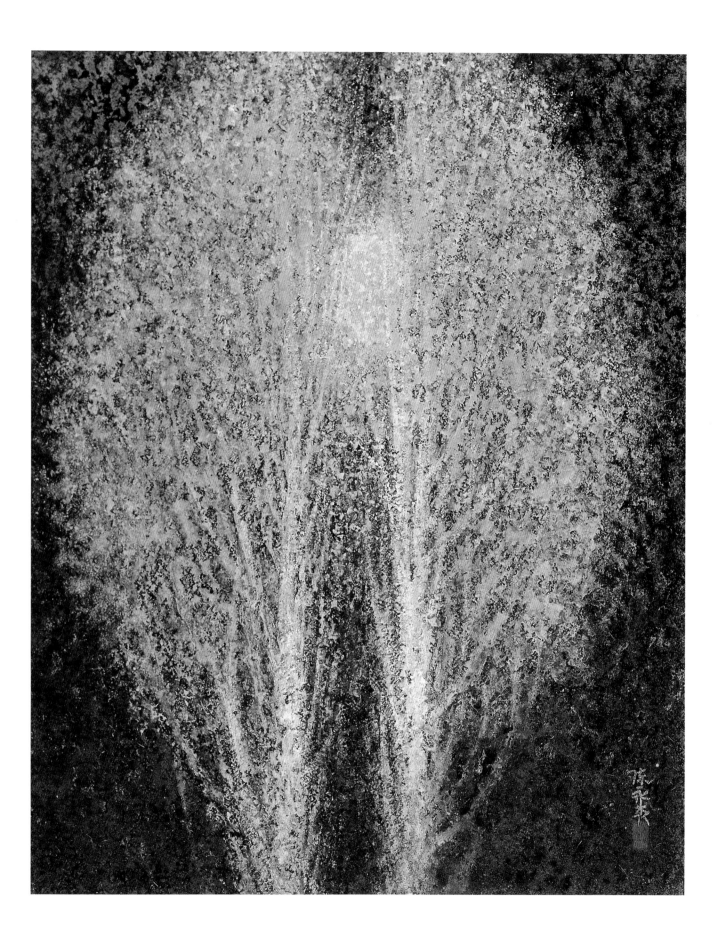

鐘聲欸乃銀漢澄
The toll of a bell at dawn
膠彩
Glue painting
51 x 44 cm
1980

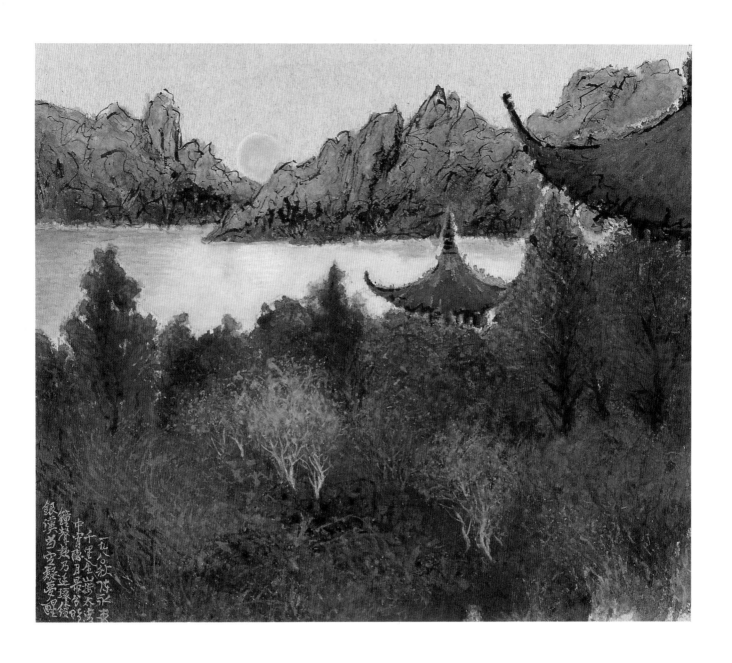

銀漢與空疑夢裡 鐘聲敷處乃連綿 中宵隔月最分明 千里金山蹄太湖 戊寅秋陳永熹

朝暾牧童
A cowboy at dawn
膠彩
Glue painting
206 x 166 cm
1981

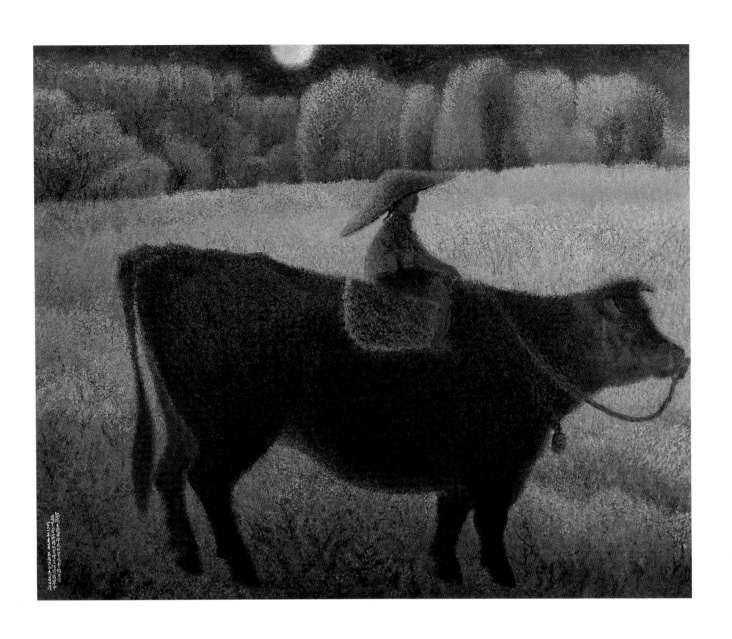

鐘聲隱隱渡
The toll of a bell
膠彩
Glue painting
60 x 72 cm

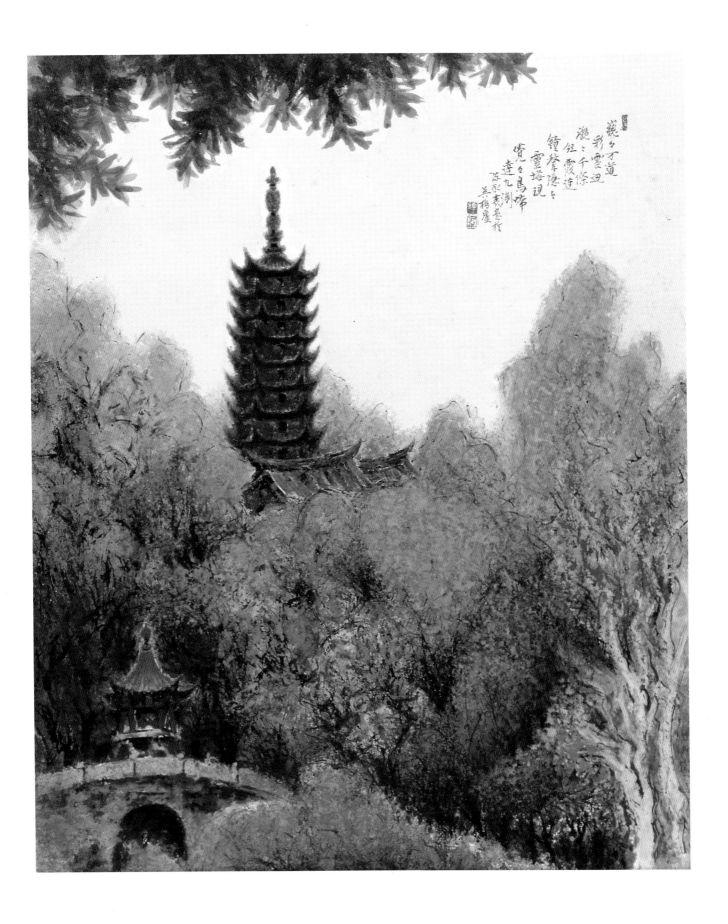

巖巖古道
靄靄彩雲迎
澹澹千條瀑
紅紅霞連
鐘聲隱古靈塔現
覽覽烏帝台
遠九淵
吳永裁葉於

77

壁韻
Wall
膠彩
Glue painting
150 x 197 cm
1983

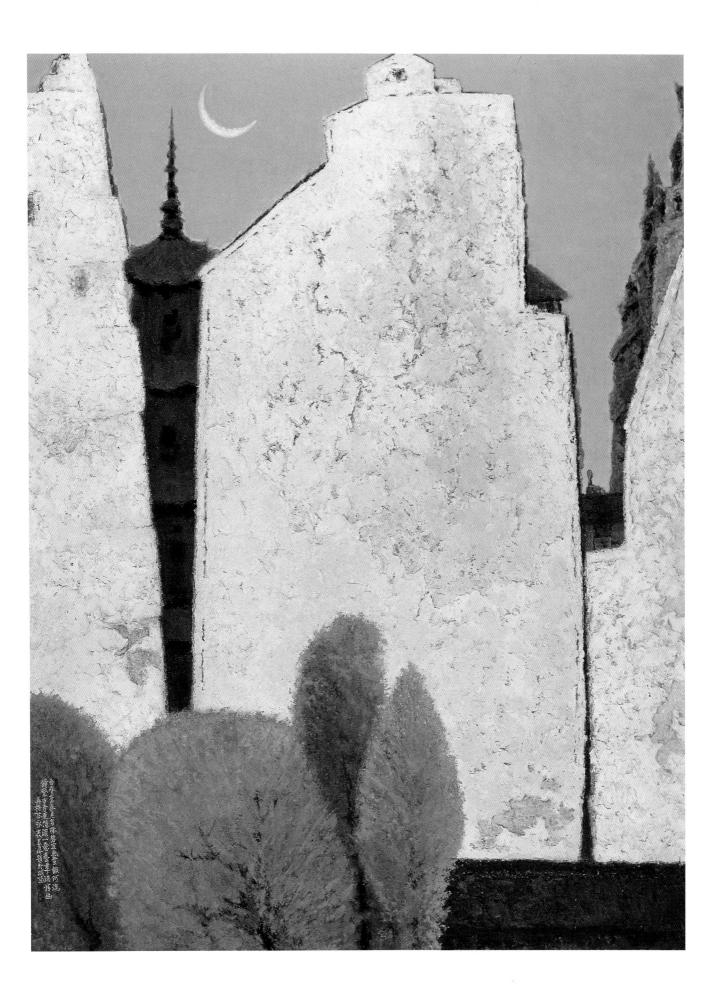

白屋乃真且苦作嘆至愛云銀阿流
銜寒古手重複後淚一窓塞平滿惜曲
頭拖佈永求求青竹頭終諷曲

静寂薰風
Still life
膠彩
Glue painting
22.5 x 31.5 cm
1948

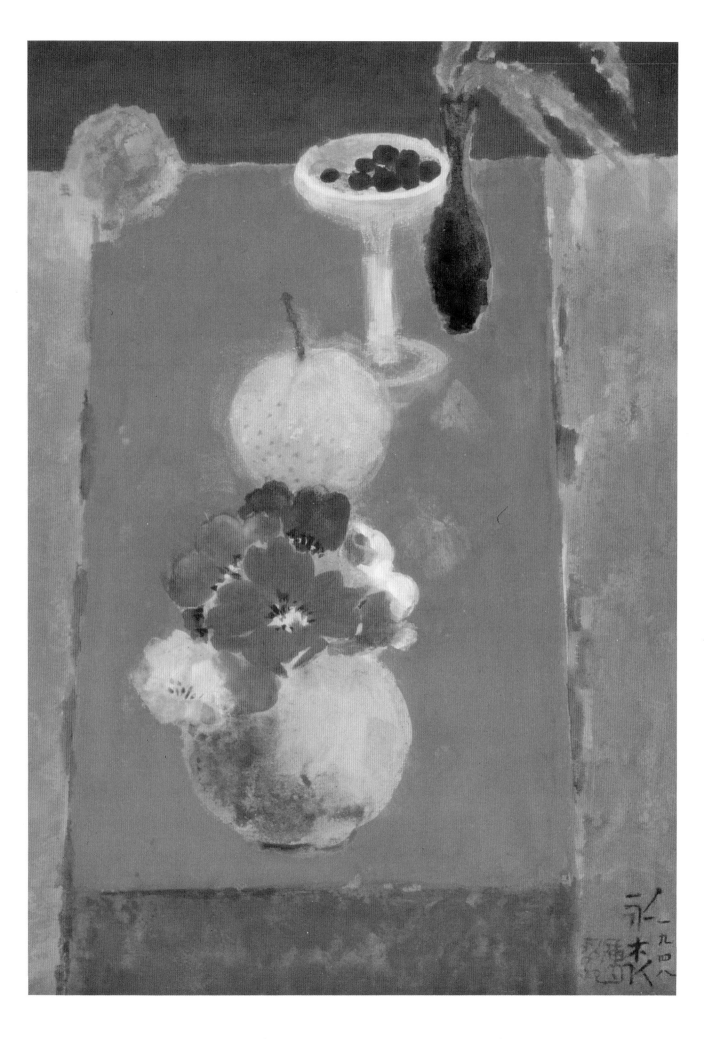

81

廟前
Scenery in front of a temple
膠彩
Glue painting
51.5 x 41.5 cm
1951

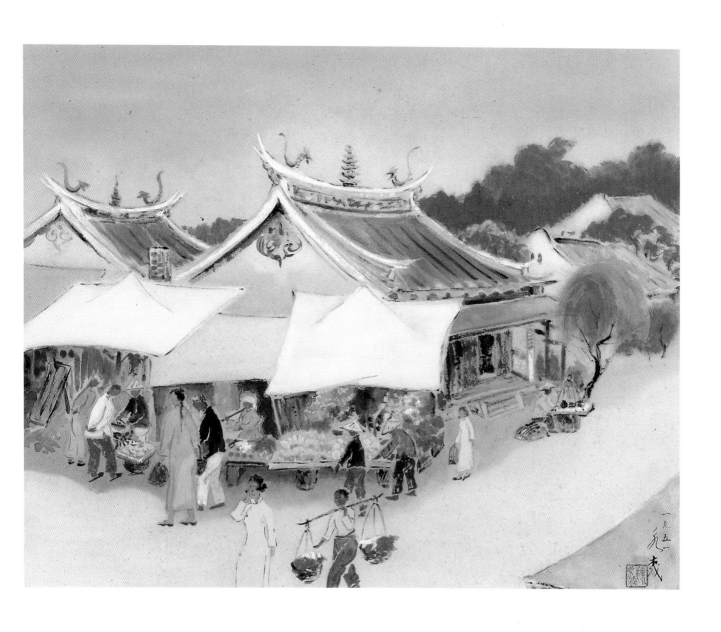

迴
Rotation
膠彩
Glue painting
145 x 204 cm

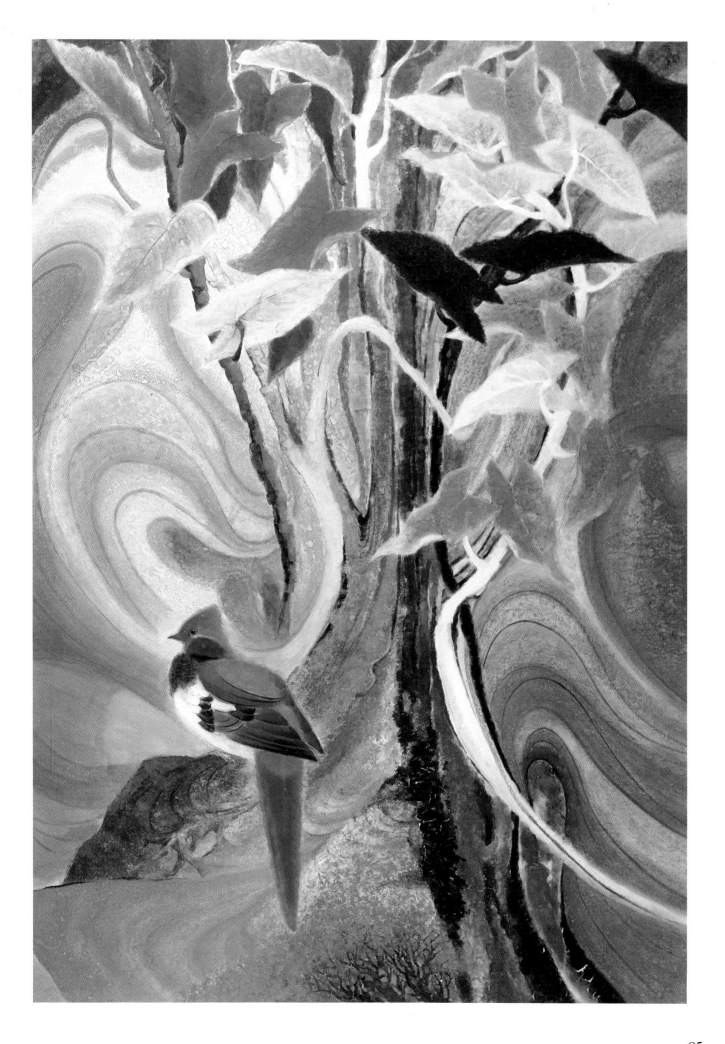

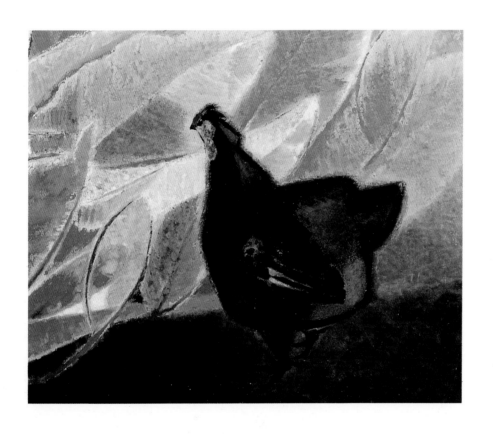

烏骨芙蓉艷
A chicken with hibiscus
膠彩
Glue painting
84 x 66 cm
1951

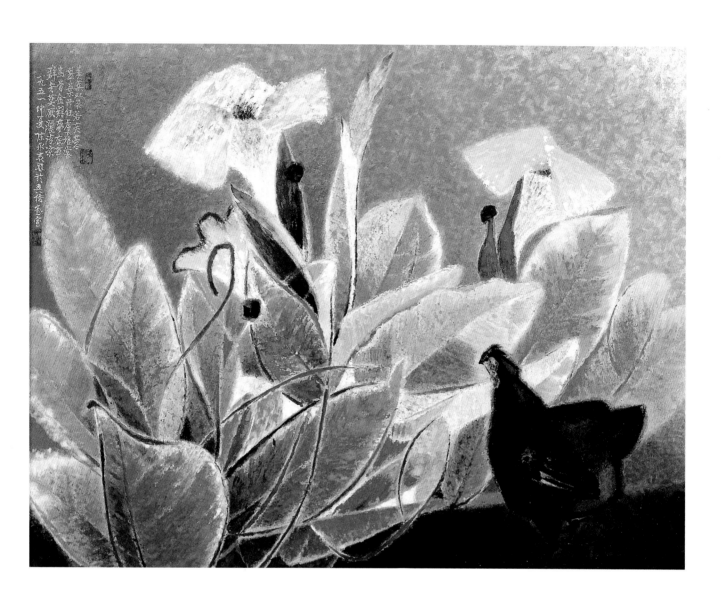

秋暉軍鷄
Chickens in autumn
膠彩
Glue painting
90 x 115 cm

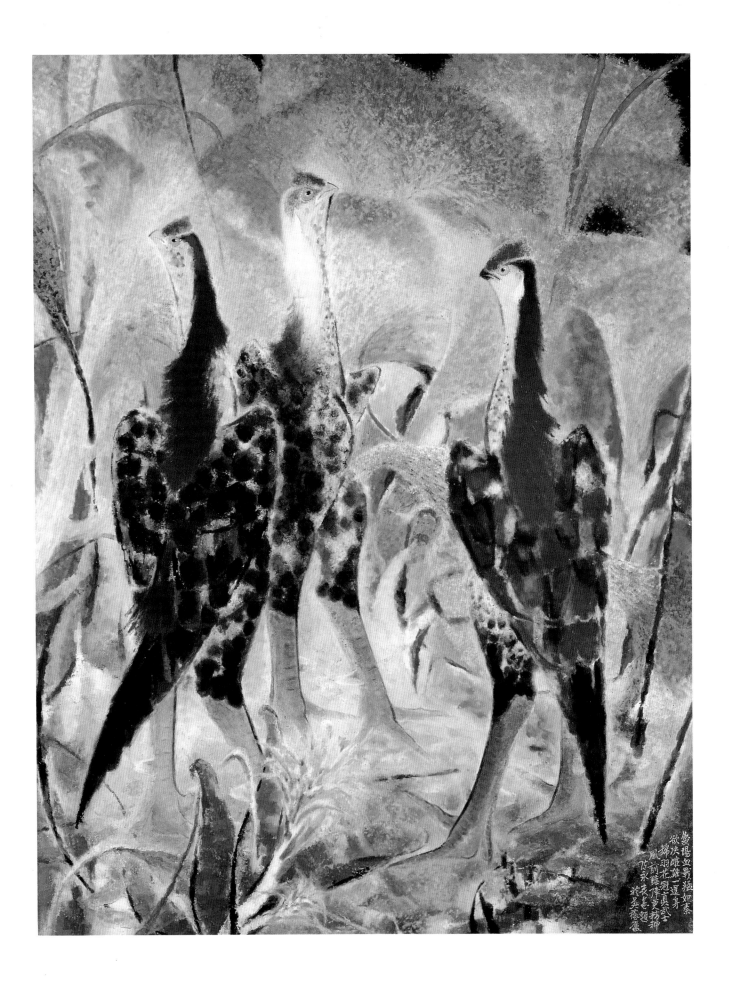

戰場血戰猛如豪
欲決雌雄一逞身
錦羽花翅俱威全
臨陣更精神
丙寅夏志頤
於吳藩廬

89

鶴苑
Cranes
膠彩
Glue painting
135 x 195 cm

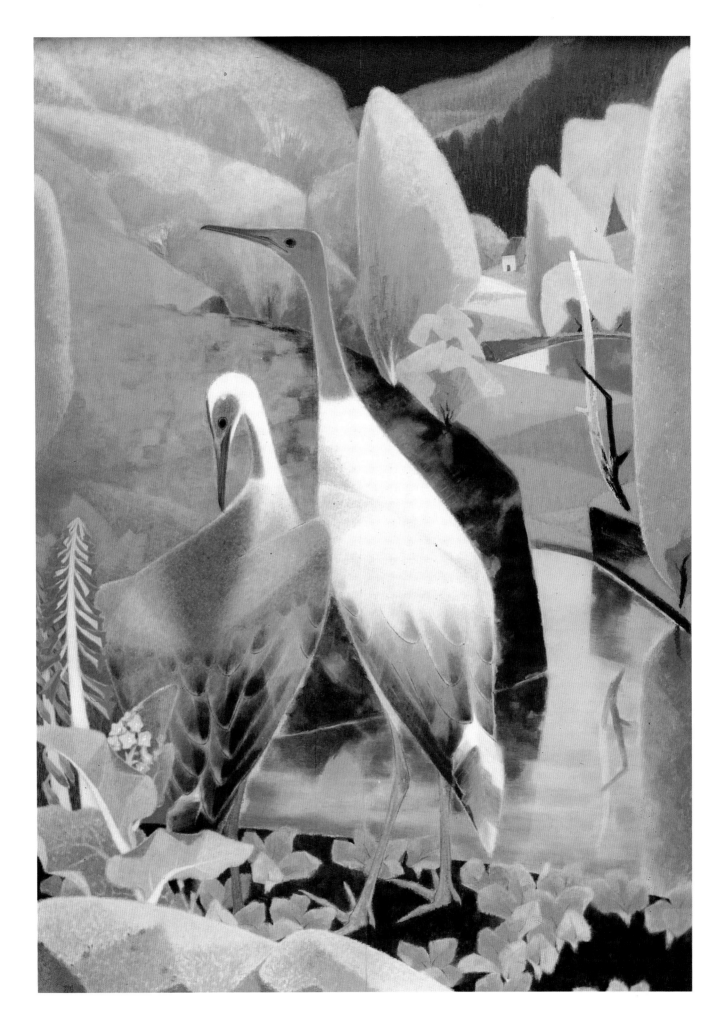

南國麗日
A banana garden
膠彩
Glue painting
143 x 196 cm

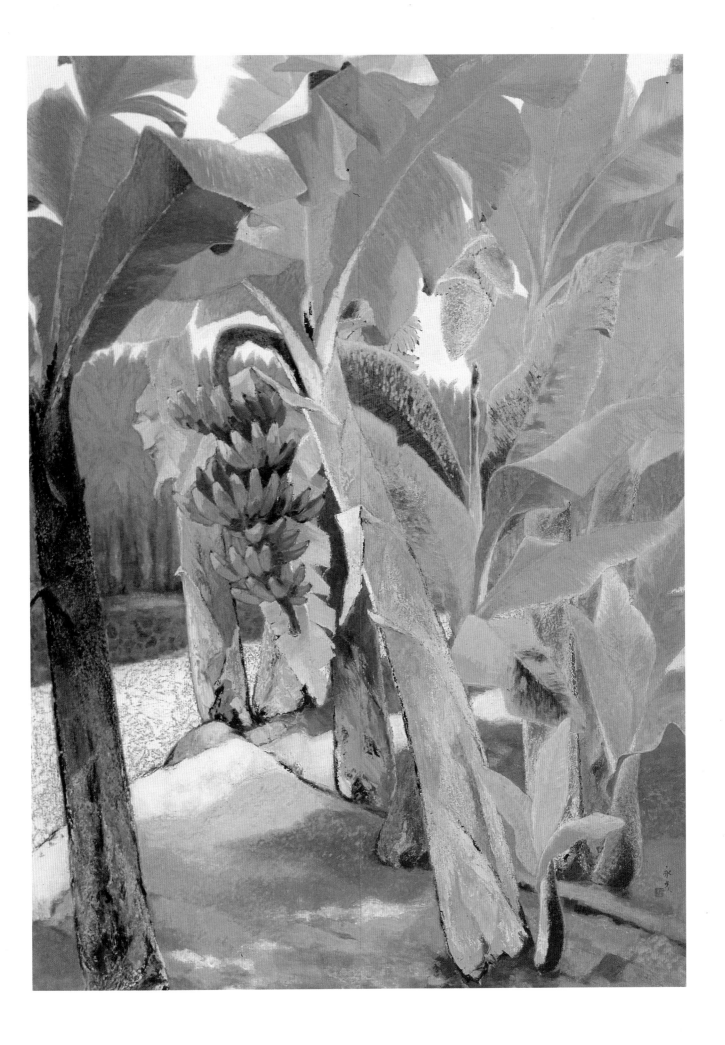

三尊夢幻
Three owls
膠彩
Glue painting
70 x 58 cm
1963

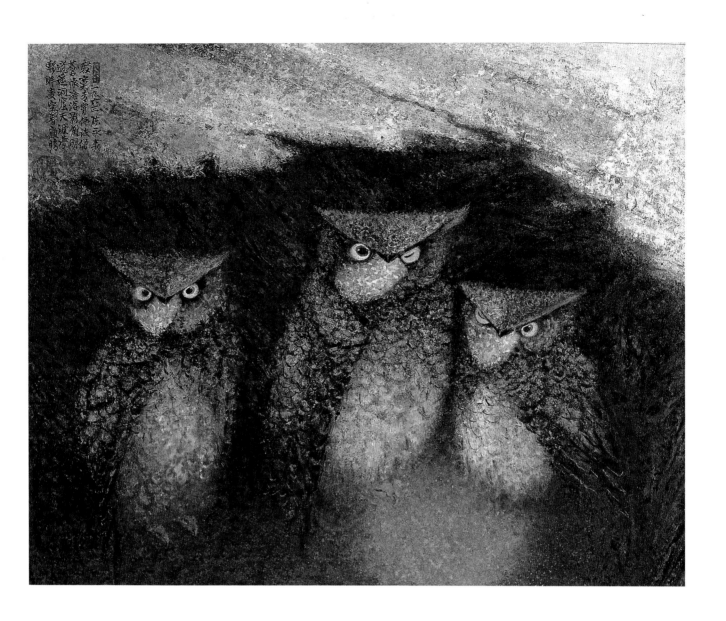

夜會
Three peacocks
膠彩
Glue painting
44 x 59 cm
1973

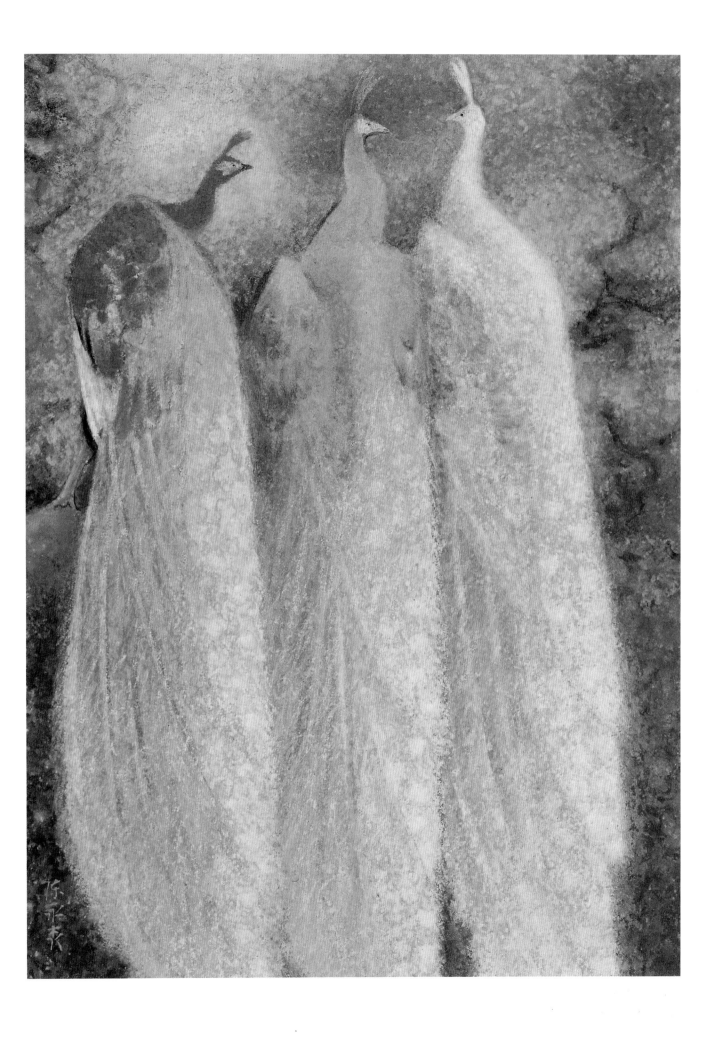

夜會
Three peacocks
膠彩
Glue painting
150 x 196 cm

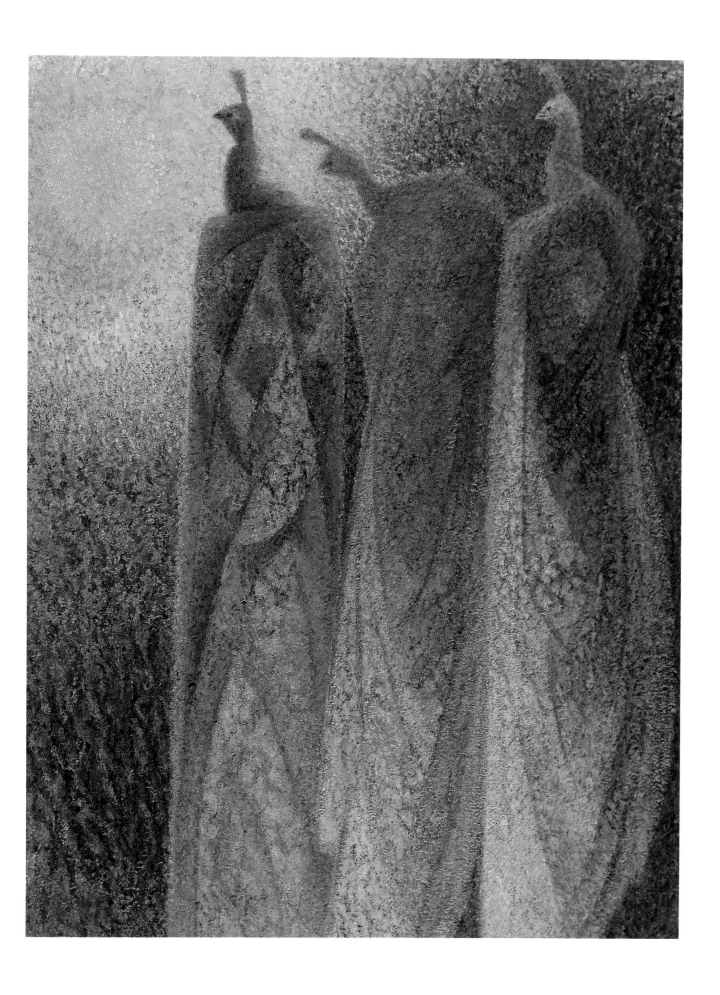

雙嬌比美
Two peacocks
膠彩
Glue painting
152 x 198 cm
1971

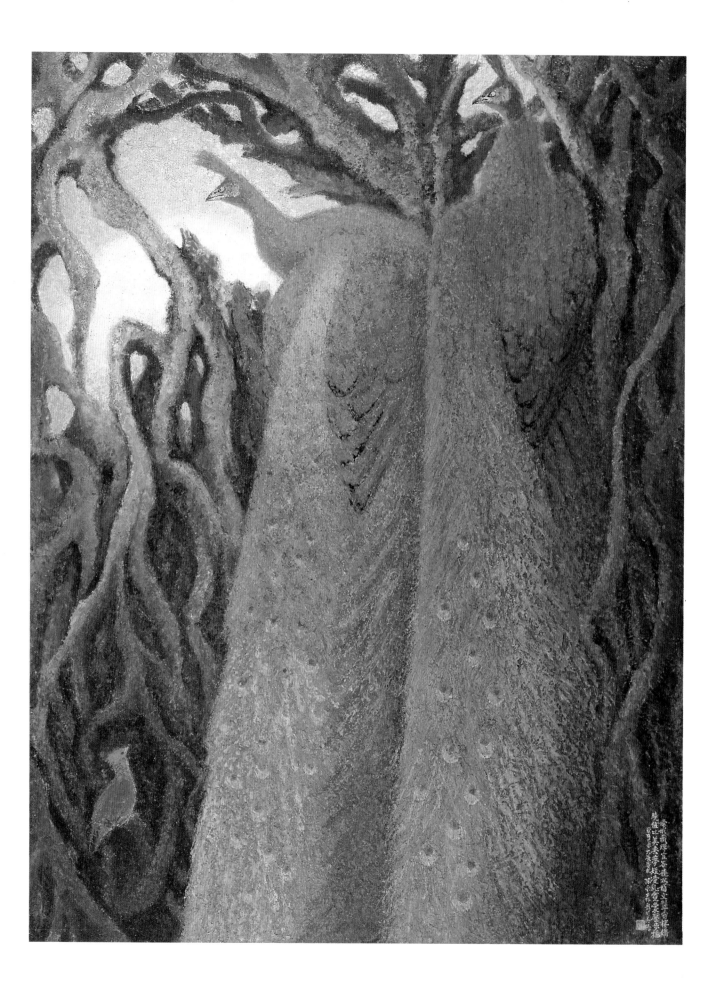

蝶夢春迴
Butterflies in spring
膠彩
Glue painting
71 x 59 cm
1973

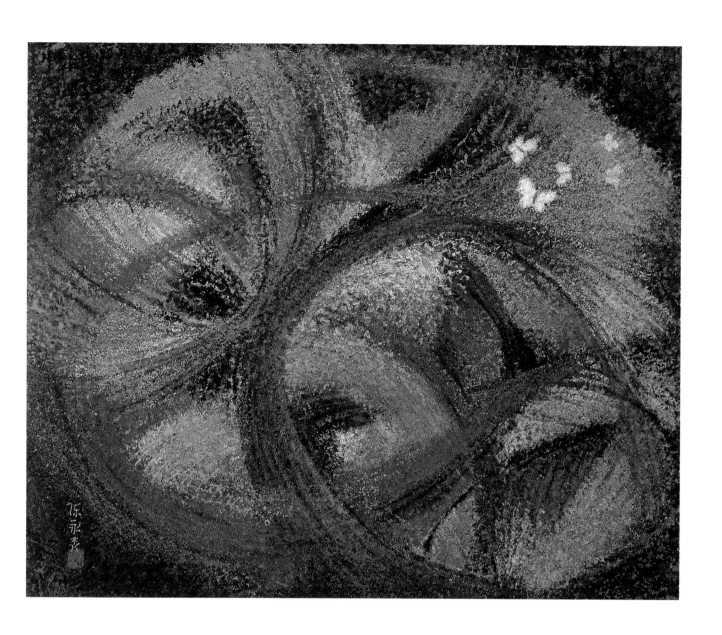

翠禽翔月
Peacocks with the moon
膠彩
Glue painting
90 x 64 cm
1975

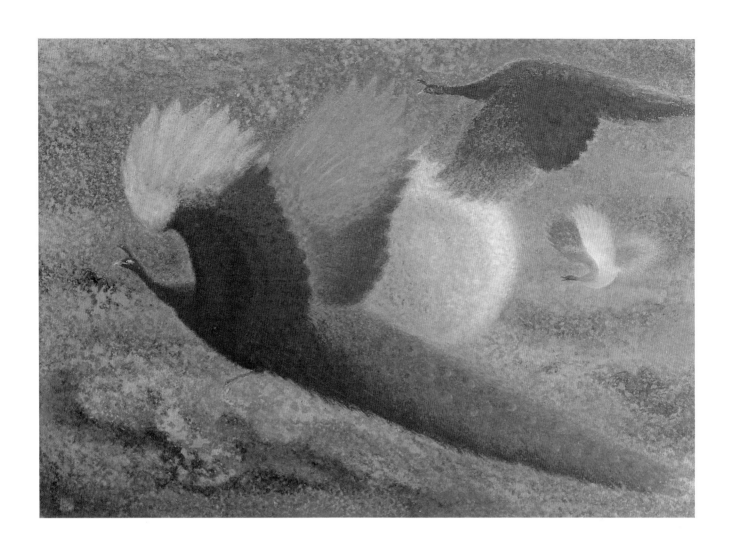

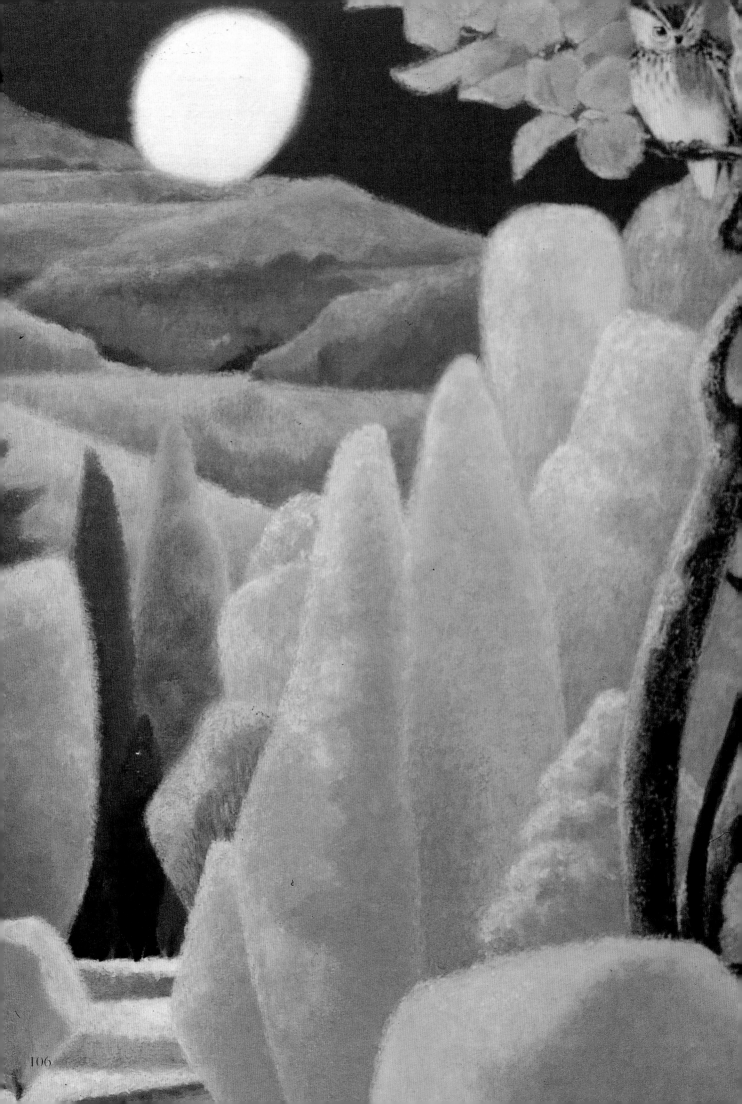

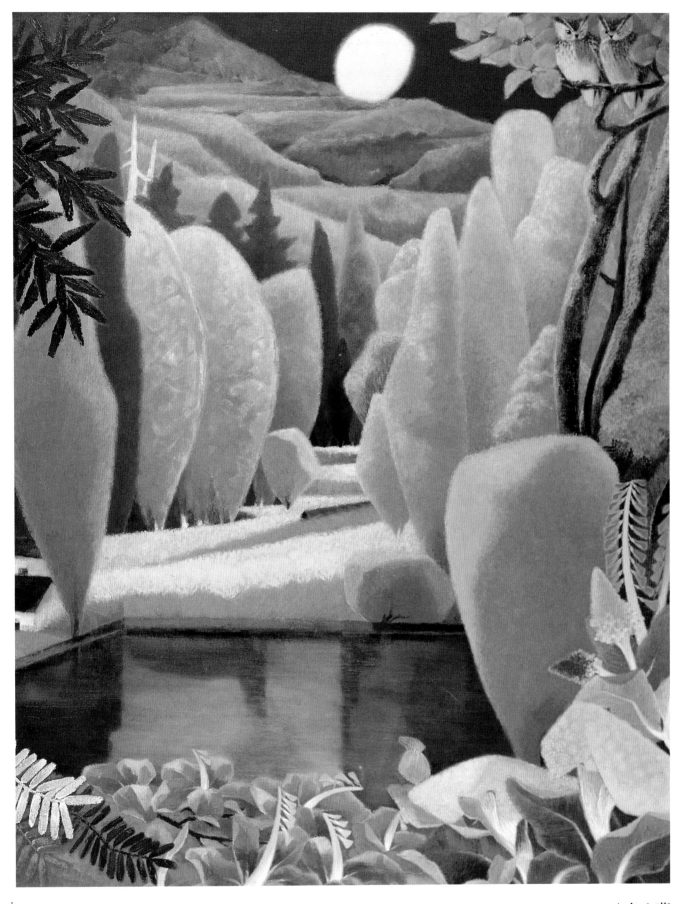

木兔之夢
Landscape
膠彩
Glue painting
154 x 197 cm

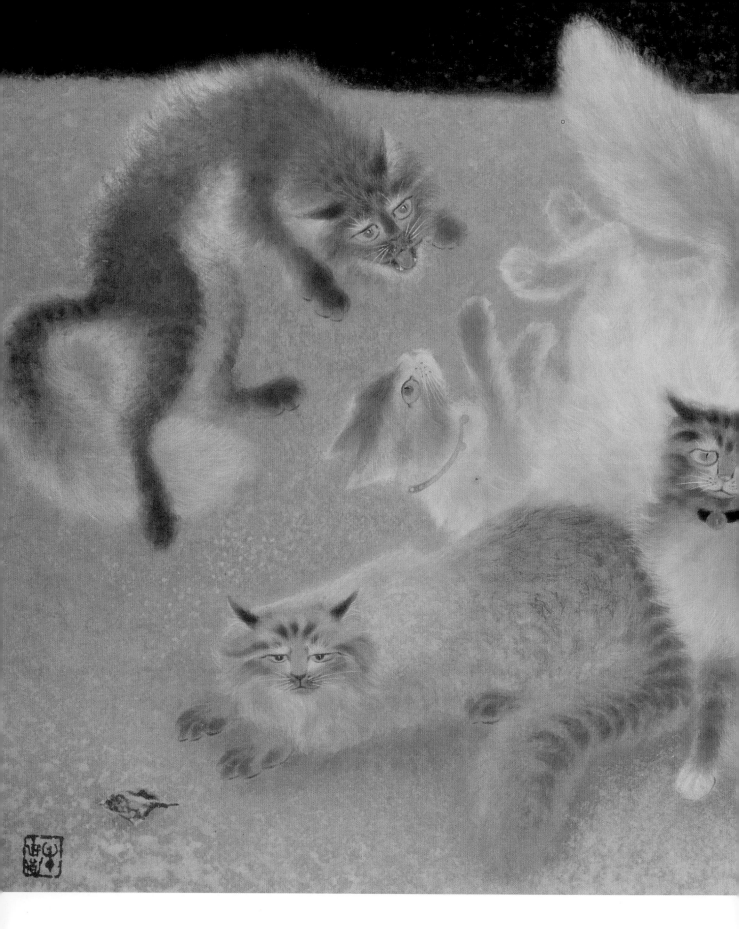

獅貓八美嬌
Eight cats
膠彩
Glue painting
124 x 70 cm
1975

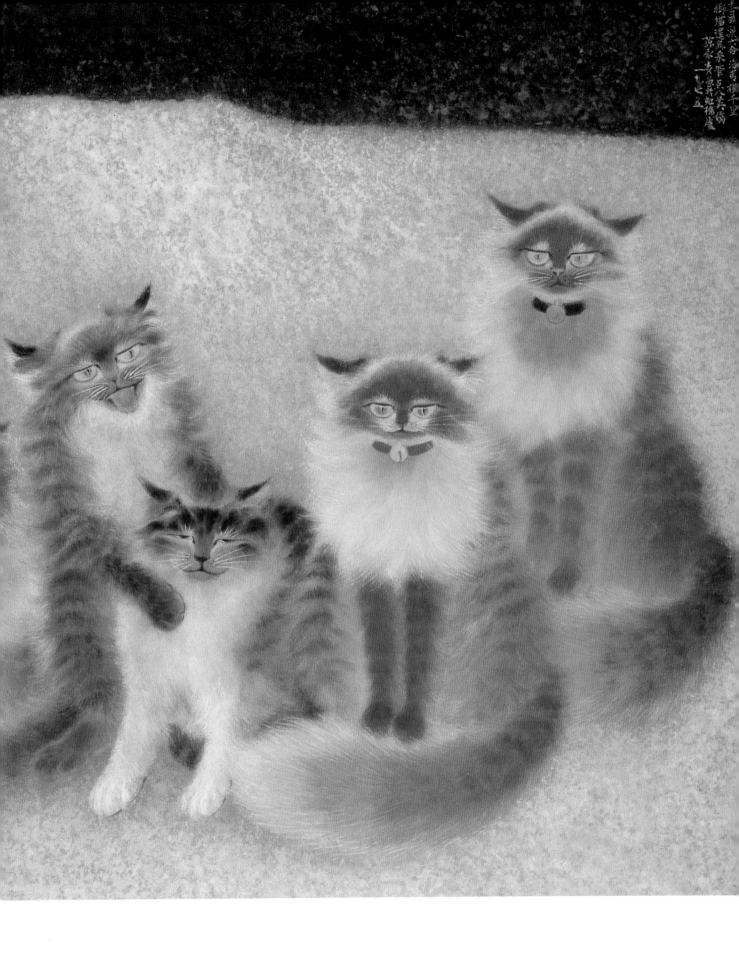

時雨白鷺憩
An egret in the rain
膠彩
Glue painting
52 x 65 cm
1981

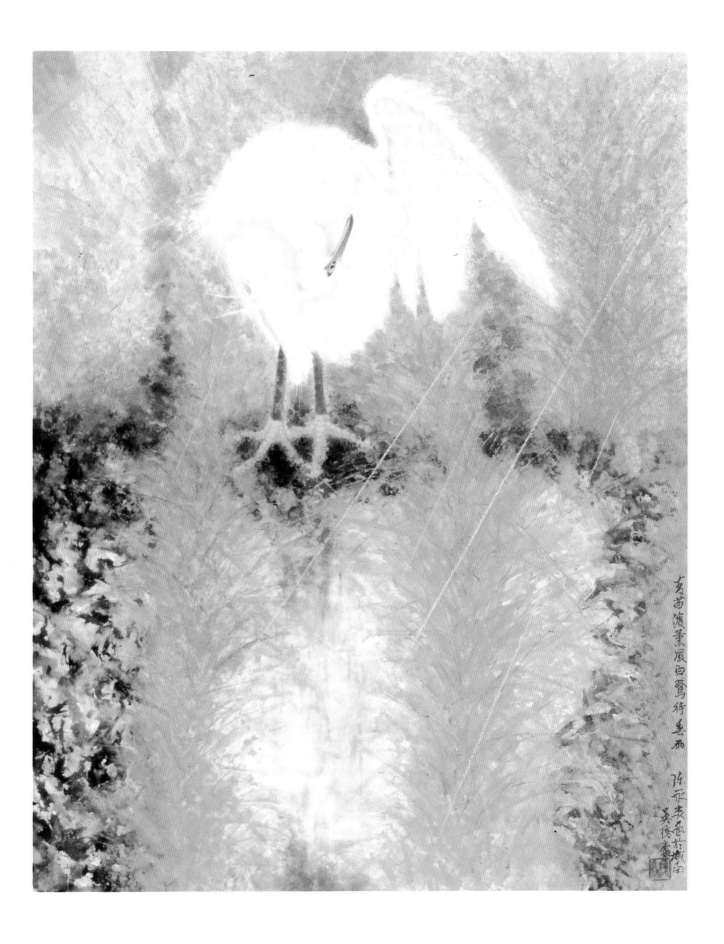

玄苗後薫風白鷺待喜雨

陳永森畫於城南
吳俊盧

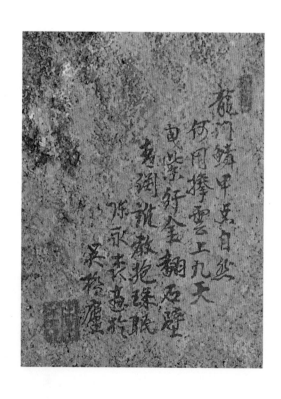

龍門鱗甲上九天
Fish
膠彩
Glue painting
88 x 57.5 cm
1983

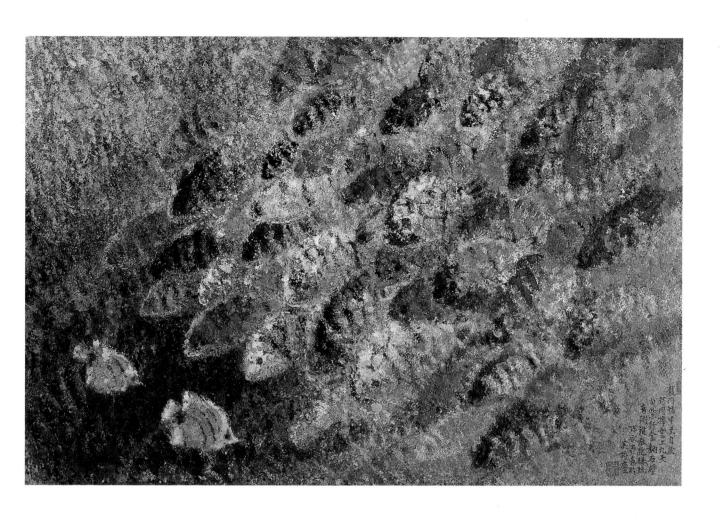

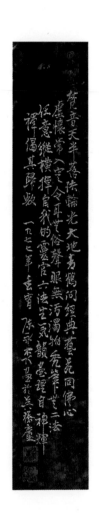

青鶴問法
Kuan-yin
膠彩
Glue painting
60 x 88 cm
1977

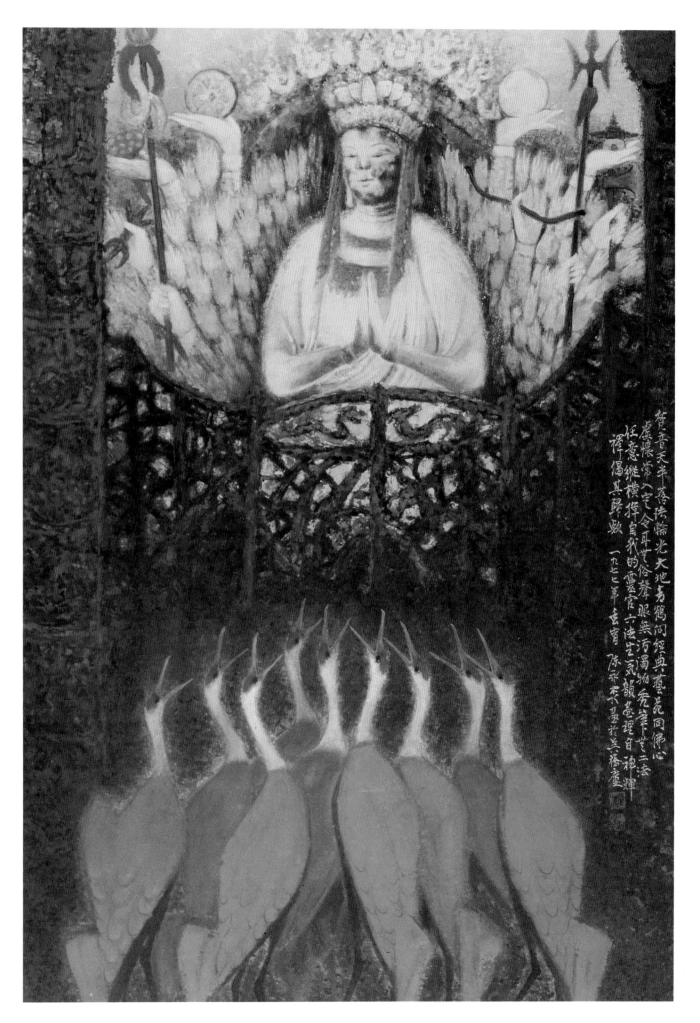

觀音天半落洪輪光大地易鶴問經典藝苑同佛心
虛懷常入定令耳世俗聲眼無污濁物秀筆墨二法
任意縱橫揮自我的靈宮六法生氣韻盡理自神輝
釋偈其群歎 一九七年壬寅 陳永不基米芝榕臺

115

面壁養神諸天臨
Sit still with a peaceful mind
膠彩
Glue painting
31 x 39 cm
1979

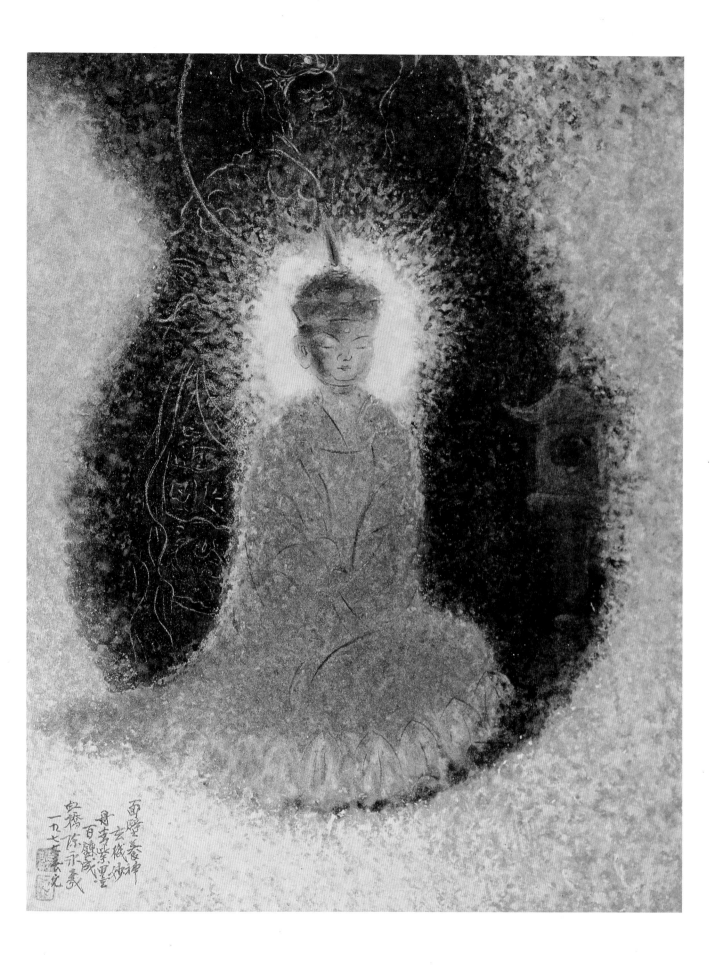

面壁参神
玄機妙理
丹青染成
百善臻盛
虹橋陳永義
一九七 □ □

117

返照千佛輝
Buddha
膠彩
Glue painting
60 x 72 cm
1983

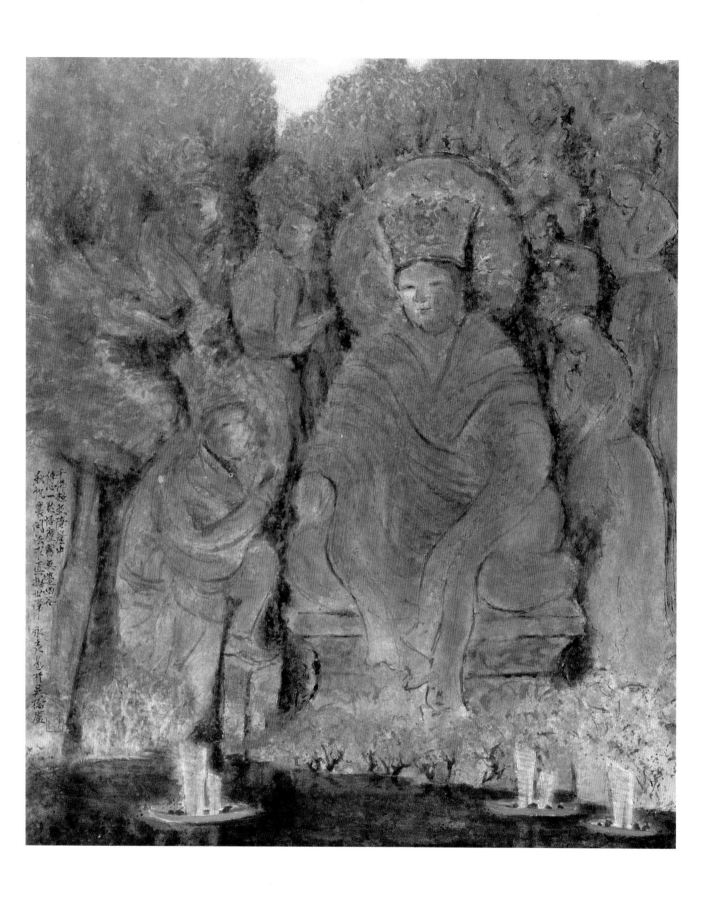

姉妹潭伝奇の由来

三百年前、中國明朝末頃の時
阿里山の麓に美しい姉妹が貞
節を守り、愛する歸りを十餘
年も待ち詫びてのお夫が海難
に會うことを知り、夫の霊を慰
めん為、家の前の潭に跳込んで
自殺せしむ。後、満月の晩は
必ずや姉妹が提燈をさげて
夫の歸りを待ちこがれ悲しくて
憐れで崇高なる物語りの一曲です。

姐妹潭傳奇的由來

　　300年前，中國明朝末年，阿里山山麓住著一對美麗的姐妹，他們守貞潔，等著她們所愛的人回來。等了十多年，後來才知道她們的丈夫遇到海難而身亡，為了安慰丈夫的亡靈，投身自盡於門前的潭裡。從此之後，每遇滿月的夜裡，這一對姐妹一定提著燈籠出現，等候丈夫的歸來。這是一個很悲哀、可憐而崇高的故事。

姊妹潭傳奇
Sister lake
膠彩
Glue painting
60 x 49.5 cm
1985

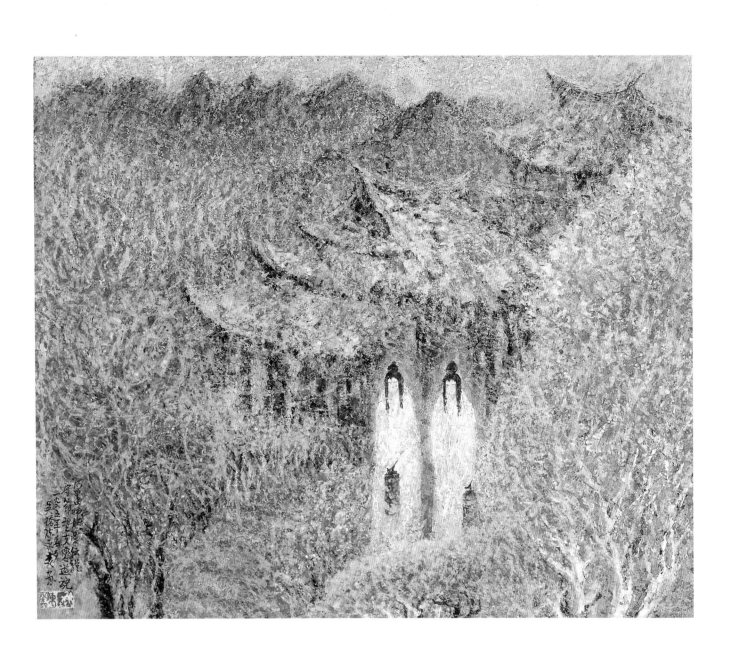

幻曲（海底人物）
Illusion about the bed of the sea
膠彩
Glue painting
145 x 204 cm

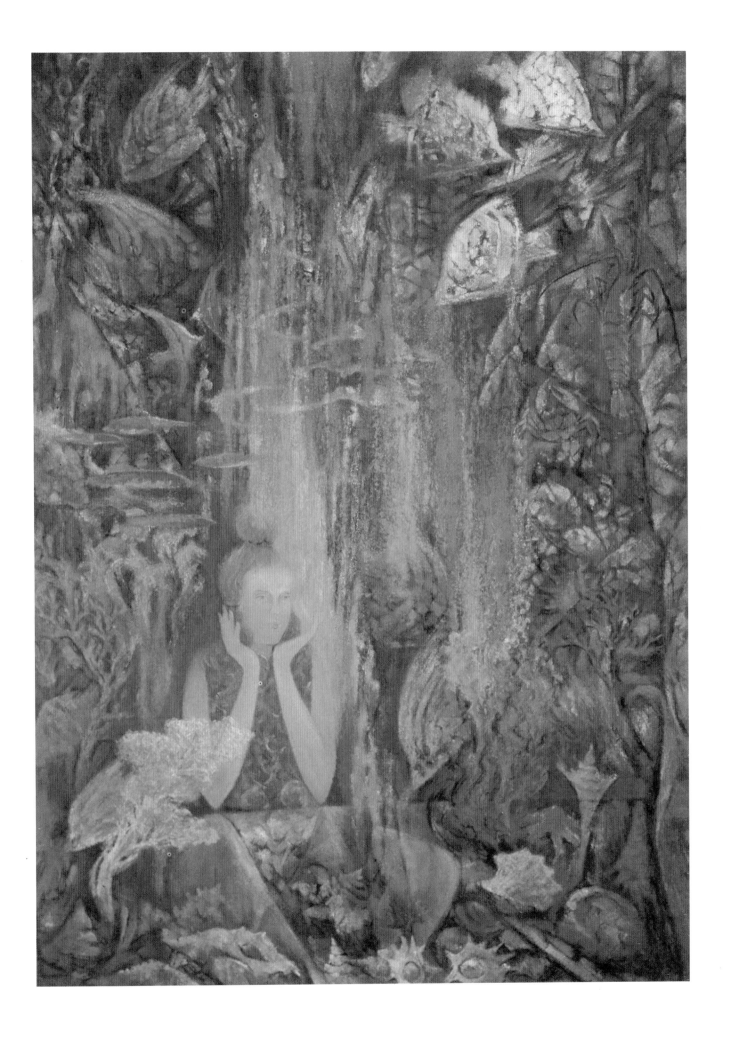

粉 彩

PASTEL

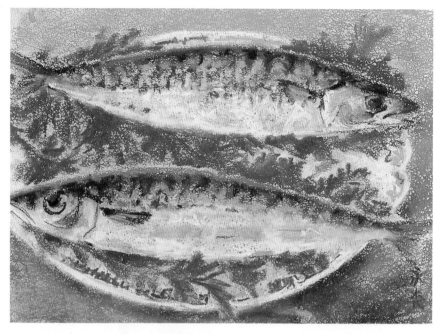

香魚
Fish
粉彩
Pastel
37 x 37 cm
1973

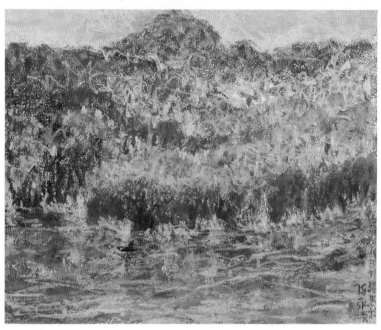

楓葉滿山紅
Maples all over the mountain
粉彩
Pastel
38 x 30 cm
1981

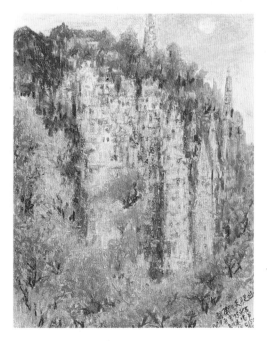

碧樓縱天月更幽
Towers against moonlight
粉彩
Pastel
40 x 50 cm
1989

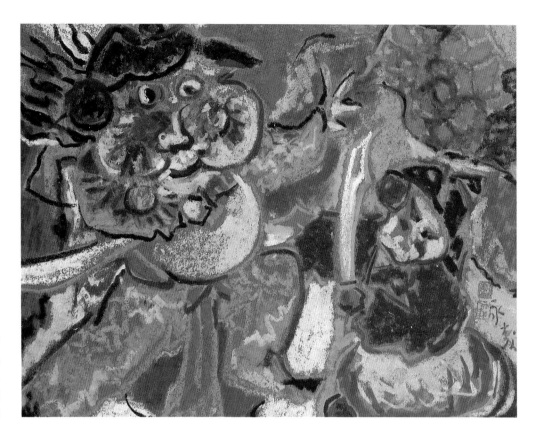

綠魚精
A figure in Chinese opera
粉彩
Pastel
33 x 25 cm

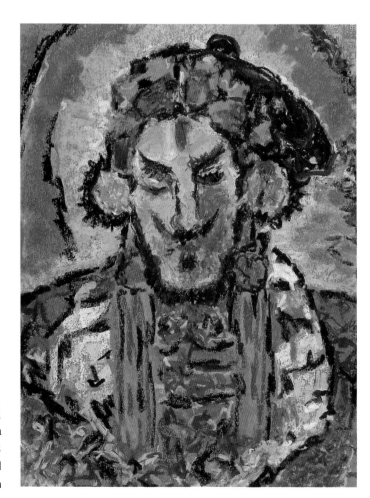

胡眉兒
The face of Chinese opera
粉彩
Pastel
23 x 31 cm

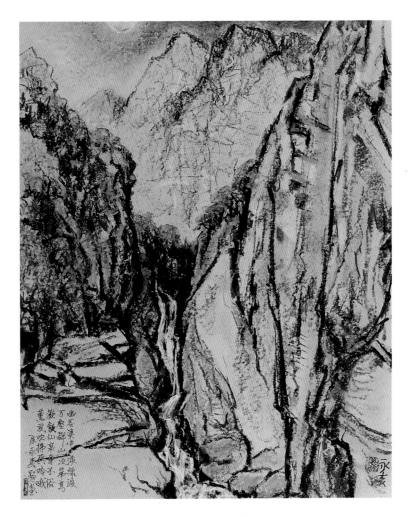

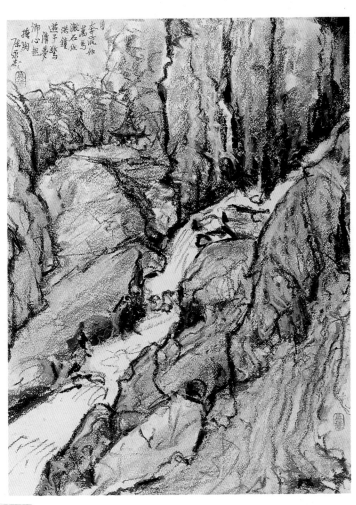

天星畫集（4張）
Sketch
粉彩
Pastel
40 x 31 cm
1985

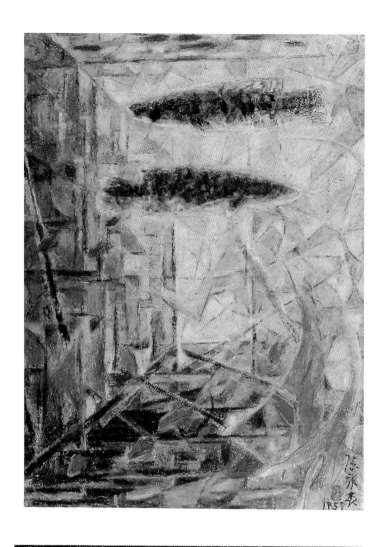

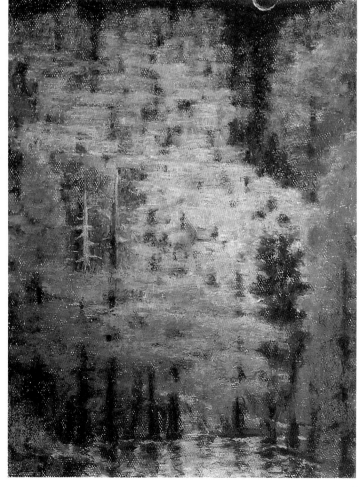

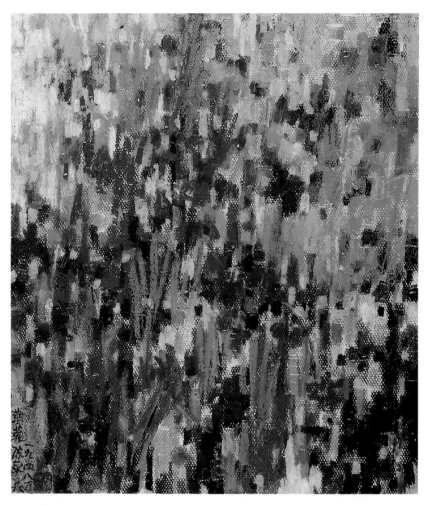

留真集（5張）
Sketch
粉彩
Pastel
48 x 38 cm
1963

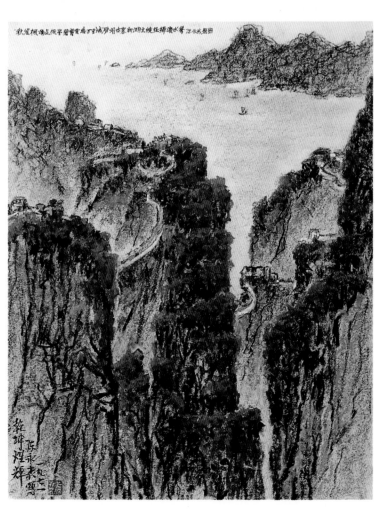

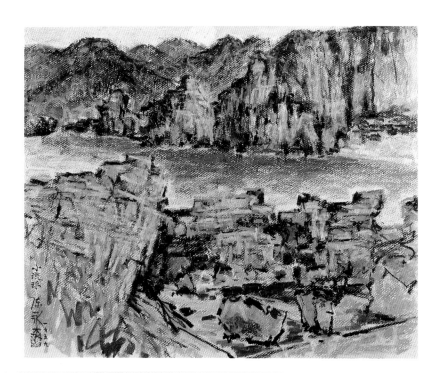

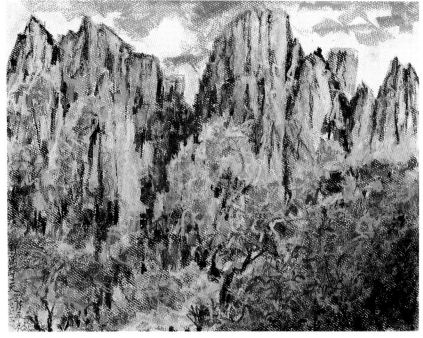

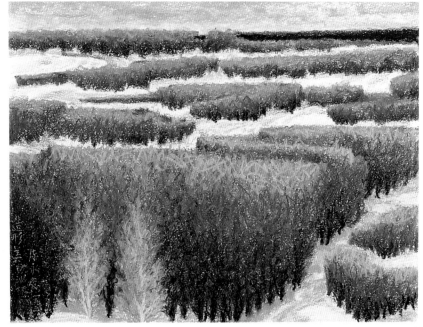

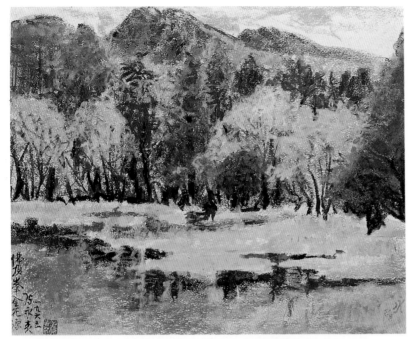

地靈畫集（5張）
Sketch
粉彩
Pastel
48 x 38 cm
1965

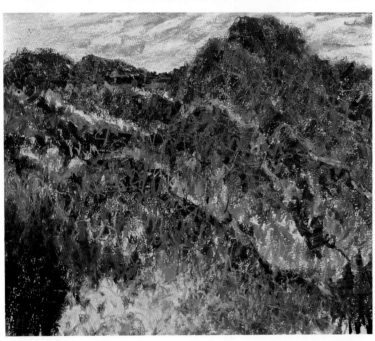

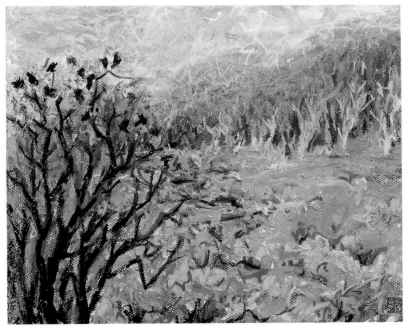

132

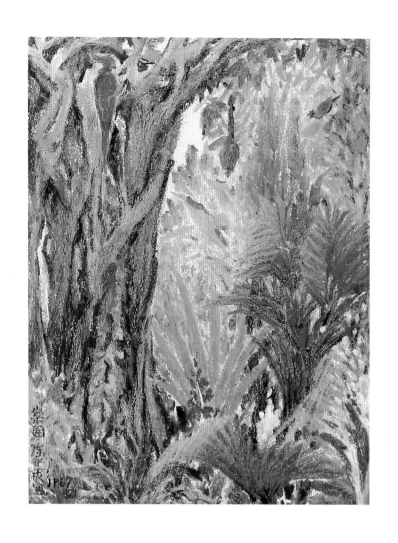

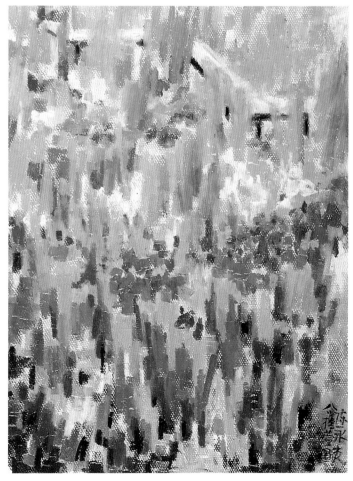

寫生手稿

SKETCH

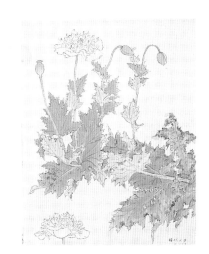

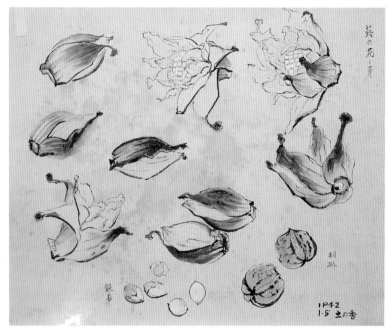

寫生手稿
Sketch

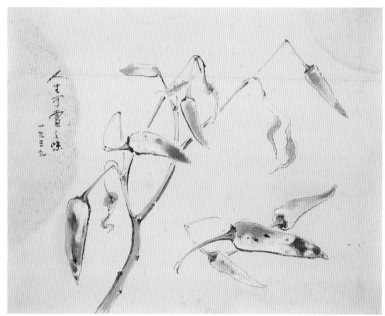

寫生手稿
Sketch

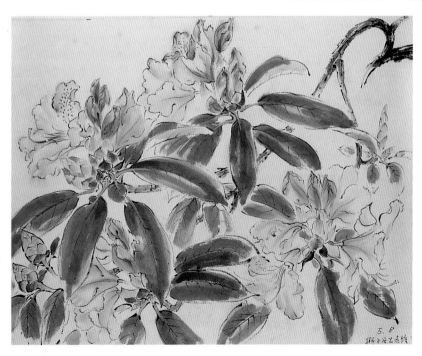

寫生手稿
Sketch

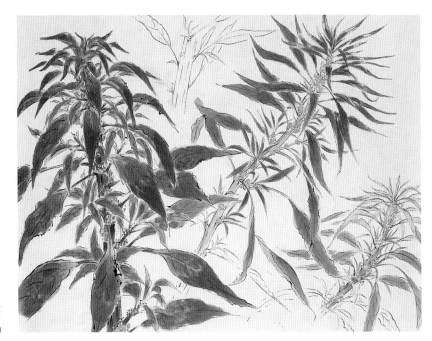

寫生手稿
Sketch

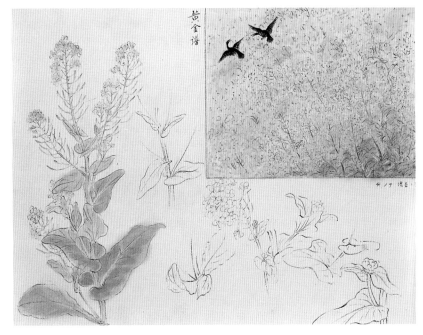

寫生手稿
Sketch

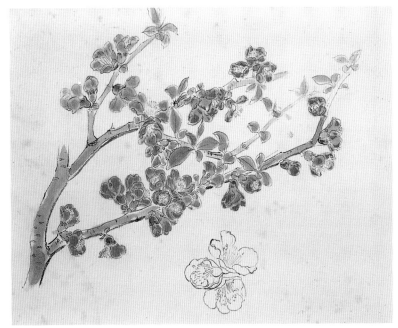

寫生手稿
Sketch

137

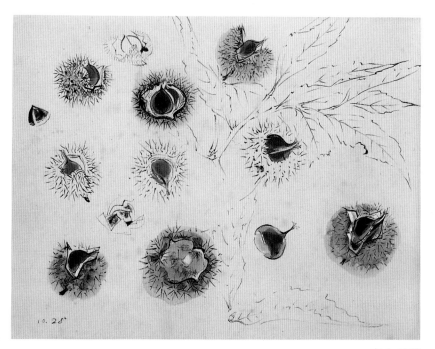

寫生手稿
Sketch

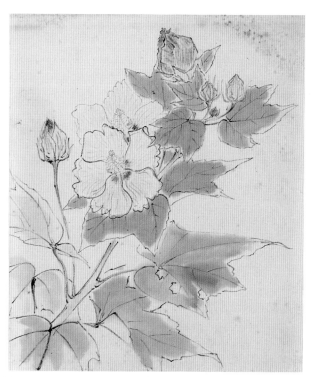

寫生手稿
Sketch

寫生手稿
Sketch

寫生手稿
Sketch

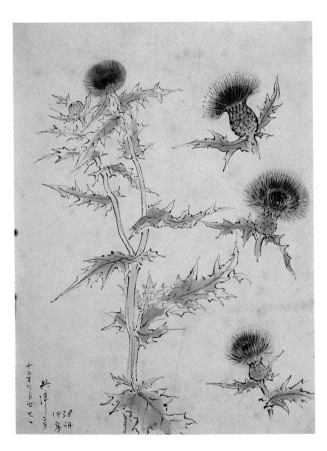

寫生手稿
Sketch

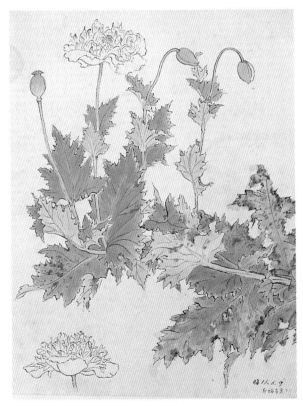

寫生手稿
Sketch

139

寫生手稿
Sketch

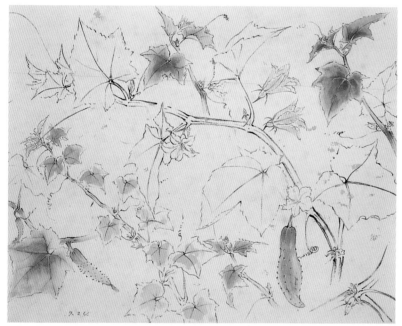

寫生手稿
Sketch

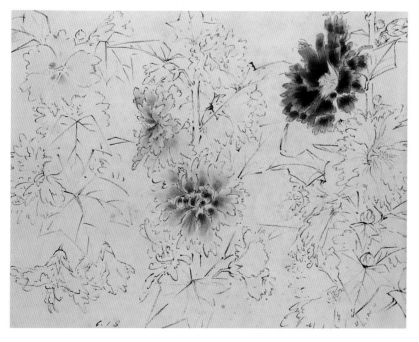

寫生手稿
Sketch

140

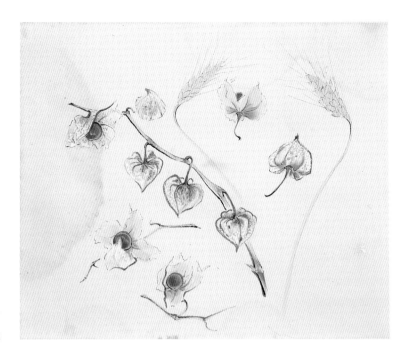

寫生手稿
Sketch

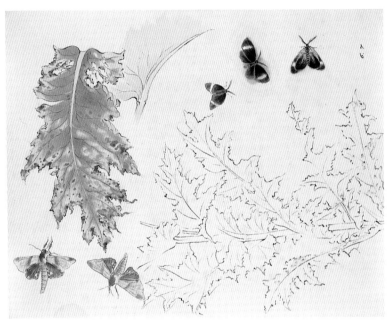

寫生手稿
Sketch

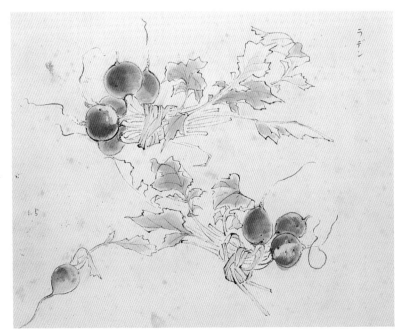

寫生手稿
Sketch

陳永森年表

1913 陳永森出生於台南

1927 就讀私立長老教會中學，廖繼春爲啓蒙老師

1929 陳永森17歲，中學剛畢業，炭筆自畫像，作品入選第三回台展西畫部

1930 作品入選第四回台展，同年入選有郭柏川－關帝廟風景、蔣懷遠－雙溪
　　照、陳植琪－觀音山遠眺、李梅樹－晨

1935 三月離台赴日，在台南火車站發誓言：『我要去日本讀美術，我一定要
　　得到日本最高第一獎，不然決不回來見鄉親，大家放心，萬一自己在藝
　　術方面失敗了，就可去擺麵攤。我一定要勝利回來，大家等著吧。』考
　　上東京美術學校日本畫科
　　十月應李石樵之邀，參加留日美術學生〝鄉土懇親會〞

1939 四月考入東京日本美術學校油畫科，師事兒玉希望

1940 〝山中鳥屋〞獲台灣總督府美術展覽特選，並獲 2600 年紀念賞

1942 入學第四年，作品獲選帝國美術院展覽會（帝展）獲第五回台灣總督府
　　美術特選

1944 自東京美術學校油畫科畢業後又進入該校工藝科研究

1945 進入東京美術學校雕刻部研究

1946 與原籍高雄、留日東京女子齒科大學吳景楓小姐完婚

1953 〝山莊〞榮獲最高白壽賞（第十一回日本美術展覽會），第一個榮獲此
　　大獎的外國畫家，日本裕仁天皇在陳永森所創作的〝山莊〞的畫前接見
　　了他，並鼓勵他：希望將來爲二國交流好好盡力。

1954 日本畫、油畫、雕刻、工藝、書法五種作品同時入選第八回日本美術展
　　覽（帝國美術院展戰後改稱），五次受電視國際新聞採訪，稱他爲萬能
　　的藝術家，並請他廣播講話

1955 元月，回國參加「聯合報」藝文天地版特闢專欄，與黃君璧、藍蔭鼎、
　　林玉山、施翠峰等人討論現代中國美術應走的方向。
　　〝鶴苑〞再獲日本藝展白壽賞，二度獲日皇接見嘉勉。同年入選的有：
　　楊啓東－廟、陳進－洞房、許長貴－板橋風景。

1956 因日本戰後，傳統觀念束縛，〝青色裸婦〞畫作遭恩師兒玉希望阻撓在

日展出，憤而退出日展，專心於巴黎及日本全國舉行個展。

第一次回台於新公園省立博物館個展，榮獲先總統　蔣公接見嘉獎，並巡迴全台展出六場。

1971 第二次回台，在高雄、台南舉辦個展

1973 第三次回台，在國立歷史博物館個展

1988 回台南，第 12 次個展

1989 在中國大陸上海、南京個展

1997 七月在日本東京自宅病逝

國家圖書館出版品預行編目資料

陳永森畫集 = Chen Yung-Sen memorial
exhibition / 國立歷史博物館編輯委員會編
輯，-- 臺北市：史博館，民86
　　面；　　公分
ISBN 957-02-0651-9（精裝）

　1. 繪畫 － 西洋 － 作品集

947.5　　　　　　　　　　86015001

統　一　編　號
006309860458

發 行 人　　黃光男
出 版 者　　國立歷史博物館
　　　　　　台北市南海路四十九號
　　　　　　TEL 02-361-0270
　　　　　　FAX 02-361-0171
編輯委員　　黃永川　林泊佑　高玉珍
　　　　　　蘇啟明　蔡靜芬　蕭金菊
　　　　　　徐天福　曾曾旂　邱孟冬
　　　　　　李明珠　陳鴻琦　林淑心
編　　輯　　國立歷史博物館
主　　編　　高玉珍
執行編務　　張承宗　黃慧琪
英文翻譯　　黃慧琪　陳玉珍
美術設計　　郭長江　郭祐麟
攝　　影　　楊明修　曾俊順
印　　製　　飛燕印刷有限公司
出版日期　　中華民國八十六年十二月

統一編號　　006309860458
ISBN　　　　957-02-0651-9（精裝）